Drawing

THE HEAD AND HANDS

BY

ANDREW LOOMIS

願本書能讓你的筆添翼翱翔，帶你體驗繪畫藝術的境界。

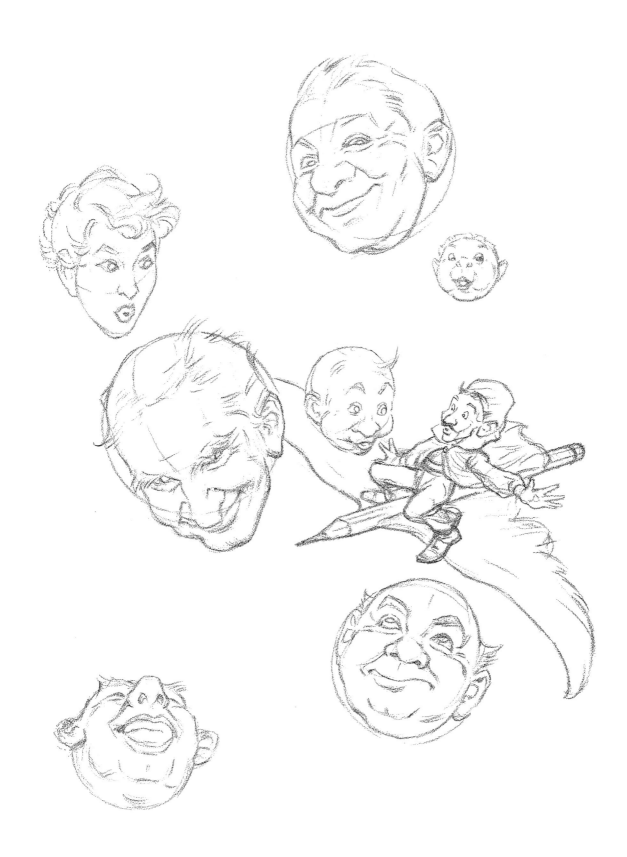

美國二十世紀重要的素描教學

黃進龍

在繪畫的領域中,人物畫題材一直扮演非常重要的角色,學習繪畫的學生總要花很多時間來研究人物的造型,而其中頭部及手部最為關鍵,把頭部、五官以及手部的造型處理好了,那人物畫的造型比例大概就沒什麼問題了。

對有基礎的繪畫者來說,畫正面或側面的頭像不難,但對於其他的角度,如仰視、俯視,或者倒過來看的角度,如人物躺著的時候,從其頭部方向來觀察,這倒過來的角度很難畫,容易畫成不正確的比例,甚至變形,因為這視角的對象缺少對稱的比較元素,打亂了畫者心中原有對頭部正面或側面的上下左右比例原則的認知與理解,單純想要用直覺的方式,準確畫出頭部造型線條的長短比例及弧度,非常困難,這需要對頭部的基本結構有一定程度的瞭解,才能應付一些不常見的視角造型。

二十世紀重要的美國插畫家及美術教育家安德魯・路米斯(Andrew Loomis, 1892-1959),他的商業插畫作品在廣告及雜誌中非常突出,曾經出版過好幾本著作,如:《創意插畫》(*Creative Illustration*)、《人物素描》(*Figure Drawing*)、《頭和手的素描》(*Drawing the Head and Hands*)、《鉛筆的趣味》(*Fun with A Pencil*)、《成功的素描》(*Successful Drawing*)、《喜歡畫素描》(*I'd Love to Draw*)等等,是美國二十世紀重要的素描教學系列出版,其著作至今依然影響很多畫家,而《頭和手的素描》是其經典之作,很高興商周出版將翻譯出版這本書,對台灣喜好繪畫的讀者來說是一個很好的消息。

想用鉛筆素描的方式來呈現一個頭像,對頭部的結構要有所認知,且線條也是一個關鍵。路米斯強調輪廓線要在「圓」跟「方」之間運作,這樣才能夠體現出頭部的結構性,「韻律是感覺的東西;而非眼睛所看到的東西,它通常是一種形式的展現更勝於形式的細節」,他有很多觀念跟想法可以讓學習繪畫者畫出正確的輪廓之外,也引領讀者如何靈活地表現出對象的精神與狀態。此外,作者對頭部及手部均做各種角度的示範與分析,很全面性,圖示效果很好,可以輕鬆學習。

本書的內容對基礎繪畫的愛好者及專業的人士來說都具有很高的參考價值,特此推薦!

本文作者為國立台灣師大特聘教授,前台灣師大藝術學院院長

Contents 目次

專文推薦 005
給讀者的話 009

第一部 男人的頭部

▍基本的建構法 017

圖示 1 頭的基本形狀 019
圖示 2 球體上的重要交點 020
圖示 3 頭臉的方向與角度 023
圖示 4 依比例構圖 024
圖示 5 頭骨略圖 025
圖示 6 頭部的骨骼結構 026
圖示 7 以頸椎為支點的頭部動作 027
圖示 8 由部分組合成整體 028

▍臉部的平面構造 029

圖示 9 基本與次要的面 031
圖示 10 各種傾斜角度 032
圖示 11 透視 033
圖示 12 變化間距畫出不同臉型 034
圖示 13 總是以中線為基準 035
圖示 14 畫出任何你想要的臉型 036
圖示 15 臉型是球體與平面的變化 037
圖示 16 辨識臉部特徵 038

▍韻律 039

圖示 17 具有韻律感的線條 040

▍標準頭型 041

圖示 18 頭部的比例 041
圖示 19 依單位繪製 042

▍頭部和臉部的肌肉 043

圖示 20 頭部解剖 044
圖示 21 肌肉如何動作 045
圖示 22 從不同角度觀察肌肉線條 046

▍為什麼頭部素描需要認識解剖學？ 047

圖示 23 嘴部構造 048
圖示 24 眼部構造 051
圖示 25 脣部動作 052
圖示 26 鼻子與耳朵 053
圖示 27 各種笑的表情 054
圖示 28 其他各種表情 055
圖示 29 由表情塑造人物 056
圖示 30 臉部紋路分析 057
圖示 31 不同年紀的臉 058

▍調子（明暗） 059

圖示 32 面的構成 061
圖示 33 結合平面、構圖與解剖學 062
圖示 34 以不同平面來呈現明暗 063
圖示 35 每個長相都是獨一無二的 064
圖示 36 不同人物類型 065
圖示 37 微笑的男人 066
圖示 38 老男人 067
圖示 39 人物塑造 068

第二部　女人的頭部

▌展現不同的美　073

圖示 40　建構女人的頭部　075
圖示 41　基本構造　076
圖示 42　骨頭和肌肉線條較不明顯　077
圖示 43　魅力來自於基本功　078
圖示 44　塊狀畫法也適用於女性頭部　079
圖示 45　女人的頭部一　080
圖示 46　女人的頭部二　081
圖示 47　素描範例一　082
圖示 48　素描範例二　083
圖示 49　老祖母的臉　084
圖示 50　老化的特徵　085

第三部　嬰幼兒的頭部

▌可愛的肖像　089

圖示 51　頭部比例：一歲　090
圖示 52　頭部比例：二至三歲　091
圖示 53　嬰幼兒的頭部構圖　092
圖示 54　嬰幼兒素描　093
圖示 55　各種嬰幼兒的頭臉一　094
圖示 56　各種嬰幼兒的頭臉二　095
圖示 57　各種嬰幼兒的頭臉三　096
圖示 58　臉部四等分：三至四歲　097

第四部　男孩與女孩的頭部

▌最美也最神奇的設計　101

圖示 59　頭部比例：小男孩　102
圖示 60　頭部比例：小女孩　103
圖示 61　小男孩的頭部構圖　104
圖示 62　小女孩的頭部構圖　105
圖示 63　各種小男孩的頭臉一　106
圖示 64　各種小女孩的頭臉一　107
圖示 65　各種小男孩的頭臉二　108
圖示 66　各種小女孩的頭臉二　109

▌帶著笑容去畫　113

圖示 67　頭部比例：男學生　114
圖示 68　頭部比例：女學生　115
圖示 69　臉部四等分：男學生　116
圖示 70　臉部四等分：女學生　117
圖示 71　男學生的頭部素描　118
圖示 72　女學生的頭部素描　119

▌瞭解他們，才能畫好他們　123

圖示 73　頭部比例：少男　124
圖示 74　頭部比例：少女　125
圖示 75　少男的頭部素描　126
圖示 76　少女的頭部素描　127

第五部　手部

▌你是自己最佳的學習材料　131

圖示 77　手部解剖　133
圖示 78　以塊狀畫法呈現手部　134
圖示 79　手的比例　135
圖示 80　手的構圖　136
圖示 81　手心手背　137
圖示 82　手部的前縮透視法　138
圖示 83　手的動作　139
圖示 84　手指關節　140
圖示 85　素描自己的手　141
圖示 86　女人的手　142
圖示 87　手指的型態　143
圖示 88　更多手部動作的描繪　144
圖示 89　嬰幼兒的手一　145
圖示 90　嬰幼兒的手二　146
圖示 91　孩童的手　147
圖示 92　少男少女的手　148
圖示 93　年長者的手　149

結語　151

給讀者的話

不論男人、女人、小孩都有一張獨特且可資辨識的臉龐。如果每張臉都長得一樣，就像貼在番茄上的標籤，這個世界將會一團亂。我們可以把生命想成是一連串的經驗累積，以及與各式各樣的人接觸往來。想想看，如果超商老闆和銀行老闆看起來一模一樣，或者坐在你對面的人可能是李太太、陳太太或張太太，你根本難以分辨誰是誰。倘若報刊雜誌或電視上出現的人物，彷彿照著一對男女的模子刻出來的，那會有多麼無趣！就算你的臉蛋無法為你加分，甚至遠遠不及俊俏或美麗，但我們要感謝老天爺確實給了每個人一張獨一無二的臉，不論美醜，我們都有屬於自己的長相。

對任何人來說，尤其稍具繪畫天賦的人，認識每張臉的獨特性是一件充滿樂趣的事。而當我們開始瞭解造成差異的原因，這樣的辨識會變得更加引人入勝。一張臉不只代表一個人，更可以揭露表象下的許多細微之處。

一個人的情緒、態度，甚至是生活的點點滴滴，都會表現在臉上。臉部肌肉的動作，也就是所謂的表情，所提供的不僅僅是識別。讓我們比平常更加留意「那些在我們意識中進進出出的臉龐」。除了心理與情緒層面的表達，我們可以用簡單的話語來說明一個微笑、一個蹙眉，以及各種我們稱為臉部表情的動作的基本構造與原理。我們說一個人看起來很羞愧、難為情、害怕、滿足、生氣、自以為是、自信、挫折，許許多多的表情都是藉由附在頭骨上的肌肉牽動而形成，這些肌肉和骨骼並不難理解。這裡頭有太多有趣的事可以去學習與發掘！

先說在前，要把一幅肖像畫畫好，可不是什麼讀心或向內追尋的事。它主要是關於正確分析一個物體的比例、透視、明暗、調子及陰影。藉由這樣的分析，將所有特質帶入畫中。假如一個畫家做對了這件事，畫像的靈魂或個性就能夠展露出來。身為畫家，我們做的只是看、分析，然後畫下來。一雙畫得栩栩如生且傳神的眼睛，是來自於精湛手藝，而非畫家能夠看透被畫者的靈魂。

形形色色的人看起來如此不同，一個主要原因就是頭的形狀。頭顱有圓有方，有的寬扁且下顎突出，有的屬長型，也有狹窄型，還有短下巴的。有的人額頭又高又圓，有的人額頭窄又短。有的人顴骨比較凸，有的人比較平。鼻子挺不挺，眼睛大或小，眼距開或近，還有耳朵的形狀

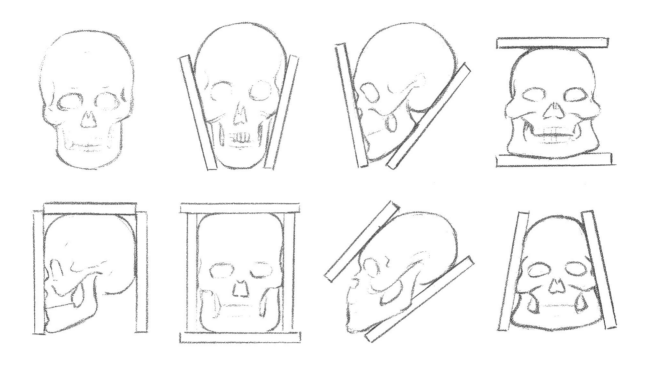

與大小。甚至是臉的胖瘦、骨架粗細、嘴巴大小與嘴唇厚薄。這些變項交錯起來可以創造出千百萬個不同的形貌。當然，某些組合會重複出現，這也是為什麼我們時不時會看到沒有血緣關係的兩個人長得很像。我相信每個畫家都有過這樣的經驗：有人會告訴你說你畫的肖像很像誰誰誰。

要畫好肖像素描，最簡單的方式是把頭骨想像成柔軟且具有韌性，會因為外部壓力而變成特定的形狀——就好像把一顆橡皮球擠壓成不同的形狀，並不會改變它真正的大小。雖然頭骨的樣貌多變，但實際大小差異不大；體積相同，形式互異。假如我們用黏土來塑型，重量相等的黏土可以做成寬頭、圓頭、扁頭等各種形狀的頭顱。問題不在於頭骨為什麼會長這樣，

而是去分析並決定我們要畫的是屬於哪種形狀的頭顱。當你越來越熟悉頭骨的構造，便可以畫出任何你想要畫的類型與形狀，並且讓它們看起來更有說服力。同時你也會更能夠分析與瞭解素描對象的頭顱屬於哪種類型。

接著我們要認識臉部肌肉的結構，如此就能夠變化不同的表情。要記得的是，除了下顎，頭骨是固定不會移動的，可以動的是附在上面的肌肉，肌肉隨時都在改變，受到健康、情緒與年紀的影響。一旦頭骨生長完全，一輩子就不會變了；它是臉部肌肉的建構基礎。因此，頭骨總是最基本的切入點，其他可辨識的特徵都建構在頭骨之上。

在頭骨上我們要勾勒出五官特徵的間

距，這樣的間距對畫家來說比特徵本身更重要。臉部的各個特徵必須擺在正確的位置上。找對位置，描繪起來就比較容易。比例與位置不對，要把五官畫好簡直是痴人說夢。眼睛看起來怪怪的；嘴巴看起來像在奸笑而不是微笑；表情看起來也讓人覺得不舒服。為了要修正感覺畫錯了的臉，我們很可能會繼續錯下去。相較於把眼睛移到對的位置上，我們可能會削減兩頰；下巴的線條不對，我們可能會把額頭畫得大一點。要知道，如果先定調的是輪廓，整個頭部就可以據此建構起來。而我很確定透過接下來的內容，讀者將會學到這一點。

門外漢和受過素描訓練者最大的不同在於，前者通常會先畫出一張臉，然後填入眼睛、鼻子、嘴巴等部位。這是一種只有高度和寬度的二維式畫法。要把素描畫好，我們必須運用三維的方式，加入深度；也就是說，我們必須以整個頭型來構圖，增加它的立體感，再把臉畫上去。這麼做不僅可以把五官擺在對的位置上，也可以製造出明暗對比，以及因為肌肉、骨頭、脂肪所形成的皺摺或凹凸。

為了幫助初學者應用這種三維式的畫法，很多老師提出各式各樣的教法。有些人採用蛋型；有些人用立方體或四方體；有些人甚至從某個臉部特徵開始，繞著它構造出整個頭部。然而，各種方法都有其不足之處。好比說，只有從正面看，頭才會看起來像是橢圓型的，甚且這還無法顧及下顎的線條。整個頭的剖面並不是蛋型的。至於立方體，沒有準確的方式可以把頭擺進去。不論從任何角度來看，頭都不是立方體。在素描頭部時，立方體的唯一好處是可以建構透視的線條，稍後你將會明白。

因此，以頭顱的真正形狀作為素描起點，看起來更符合邏輯；頭顱的形狀不難畫，而且切合構圖使用。我們可以畫一個很像頭蓋骨的球型，基本上就是圓型，但兩邊稍平，再把下顎骨和五官特徵擺上去。幾年前我偶然發現這個方法，並以此作為我第一本書的基礎。我可以很驕傲地說，這個方法獲得許多熱情的參與，也廣為學校和專業藝術家所採用。任何直接或有效的肖像素描方法，都必須以頭部為先決要件，包括它的組成和內分點。

畫頭部由立方體開始，就像畫輪胎先畫方形是一樣的道理，要把邊邊角角和更多的方形切掉，最終才會得到一個很棒的圓型輪胎。你當然可以裁剪立方塊，直到最後得出一個頭型。但那是一條漫長的路。為什麼不從圓型或球型開始？如果你不會畫圓，可以拿硬幣或圓規輔助。雕刻家通常也是從人頭模型開始雕塑五官細節。別無他法。

我在本書將介紹這個簡單的素描法，它是唯一兼具創造性與準確性的方法。其他精準的畫法必須採用機械式的做法，例

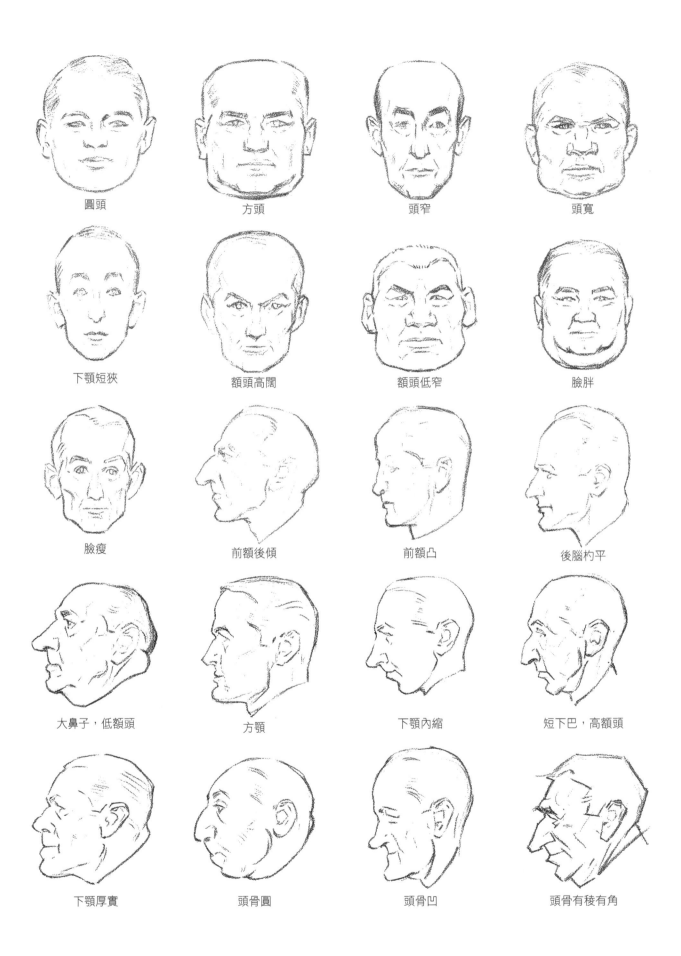

圓頭　　　　　　　方頭　　　　　　　頭窄　　　　　　　頭寬

下顎短狹　　　　　額頭高闊　　　　　額頭低窄　　　　　臉胖

臉瘦　　　　　　　前額後傾　　　　　前額凸　　　　　　後腦杓平

大鼻子，低額頭　　方顎　　　　　　　下顎內縮　　　　　短下巴，高額頭

下顎厚實　　　　　頭骨圓　　　　　　頭骨凹　　　　　　頭骨有稜有角

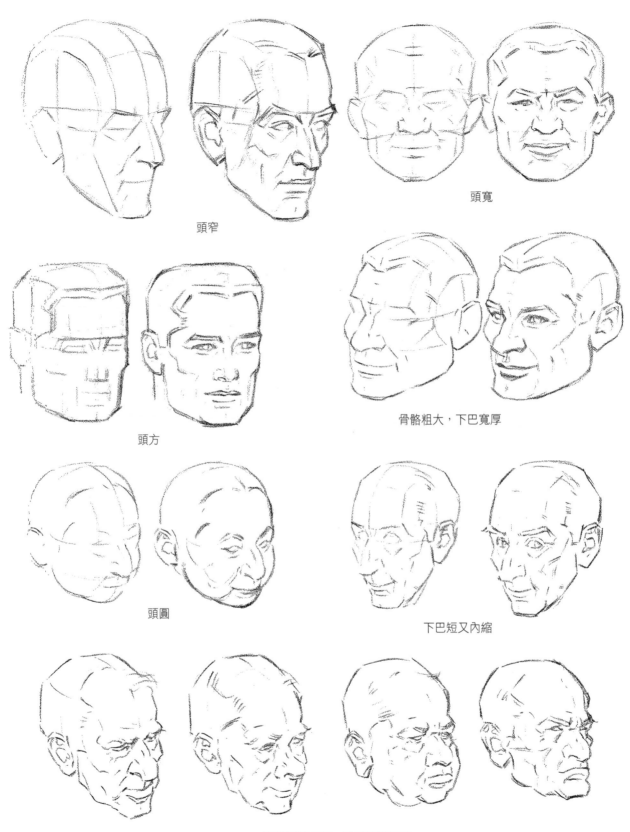

頭寬

頭窄

頭方

骨骼粗大，下巴寬厚

頭圓

下巴短又內縮

頭顱形狀相同，臉部特徵不同

如投影、描圖、比例繪圖器或方格放大法。問題在於，你是想要學習素描的能力，還是滿足於使用機械的方式。如果你的答案是後者，我想你對本書不會感興趣。倘若你以精準描繪維生，不想要有任何差池，請盡量使用任何可以幫助你達到目的的工具。然而，如果你希望透過繪畫獲得樂趣與滿滿的成就感，我鼓勵你精進自己的能力。

　　前兩頁的素描顯示我們可以畫出各種類型的頭顱。

　　在你學會畫出球體與平面後，便可以隨自己的喜好根據位置比例做調整。你可以選擇下巴、耳朵、嘴巴、鼻子、眼睛要大一點或小一點。顴骨可高可低，上脣可寬可窄，兩頰可飽滿或消瘦。藉由這些不同特徵的組合，創造出各式各樣的人物。這樣的繪畫實驗樂趣無窮。

　　肖像素描的技法問題大同小異，本書將內容分為不同年紀的男人、女人、小孩。如我們將會看到的，儘管技巧上沒有多大差別，在方法和感受上則大有不同。技巧的問題將在第一部中做說明與解釋，然後將之適用於後面各章節。

　　如何把手部描繪得生動有力對畫家而言同樣重要，對此本書也會加以著墨；第五部將幫助讀者瞭解寫實的手部素描的基本建構原則。

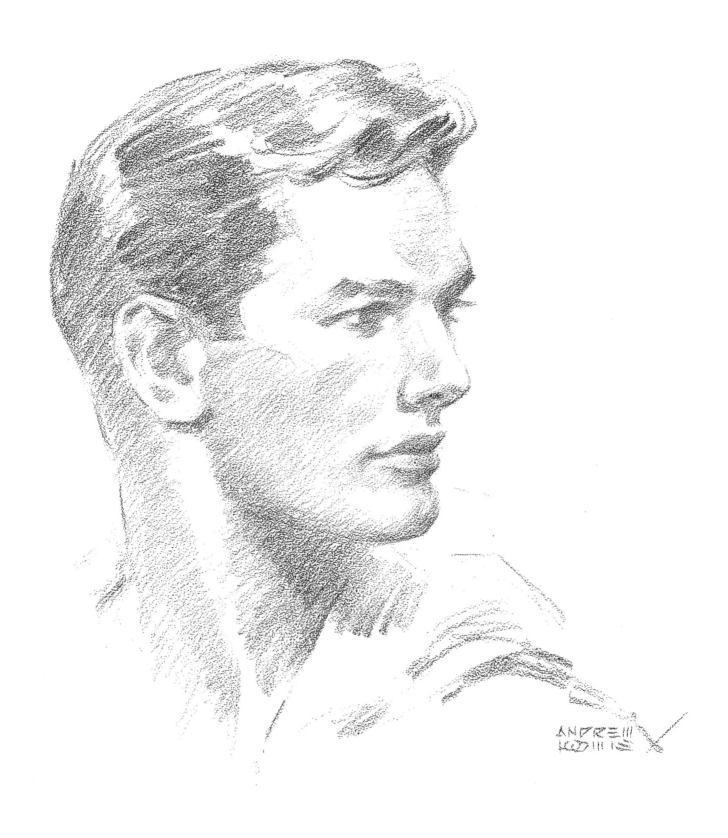

第一部 ｜ **男人的頭部**

基本的建構法

讓我們從建立共同的目標開始。你可能把畫畫當成一種嗜好與興趣。你可能是必須上素描課的美術系學生。你可能是剛踏出校園的年輕藝術家，努力要讓自己的技術更純熟，才有可能賺更多錢。或許你許多年前學過畫畫，現在有時間和誘因讓你想要重拾畫筆。或許你已經在商業藝術的領域占有一席之地，競爭在所難免，所以你想要尋找可以讓自己站得更穩的方式，如果可能的話，還能讓你更進步。不論你落在哪一類，本書對你都會有所幫助，因為內容提供素描的實用知識與技巧，除了初學者，對那些覺得自己畫出來的人物好像怎麼看都不太對勁的進階者來說，同樣管用。

任何堅持不懈的努力背後都有個真誠的動機。誠實地問問你自己：為什麼我想要把肖像畫畫好？是為了滿足個人的成就嗎？我願意放棄從事其他活動的時間，投入這件事的學習嗎？我希望假以時日可以銷售自己的作品，以此為生嗎？我喜歡畫肖像畫、漫畫、雜誌插畫，或廣告的人物畫？我想要精進自己素描的技巧以利作品銷售？對我來說畫畫是放鬆壓力、讓腦袋清空憂慮的一種方式？請靜下心來仔細尋找這樣的動機，它會給你足夠的力量，支撐你度過挫折、沮喪、幻滅，甚或表面上的失敗。

我可以再加一個建議嗎？不論你的動機是什麼，試著保持耐心。急躁是學習與發展任何能力的最大絆腳石。我相信把事情做好，就是指在通往目標的路上跨越各種障礙。克服障礙的能力是一種技巧。而通常我們的第一道障礙，在於對自己想要做的事缺乏知識。任何我們想要做的事都是如此。技巧來自於一次又一次的嘗試，運用我們的能力，以及去驗證我們學到的知識。隨著經驗累積，我們將會越來越懂得如何拋開不成功的嘗試，重新再試一次。讓我們把障礙視為所有學習和努力都會遇上的事，如此它們就不會看起來如此難以克服，或如此讓人覺得挫敗。

本書的步驟和一般教科書有些許不同。一般而言，教科書的內容僅限於提供問題與解答，或者是技術面的分析。我認為這也是為什麼教科書往往難以閱讀與理解下嚥。每一個認真且充滿創造力的嘗試，都是出自個人的努力，畢竟技巧就是一種個人的問題。既然我們要處理的不是制式的材料，而是人的特質，諸如希望和抱負、信心或失望，我們就必須拋開教科書裡的公式，將個人成就視為這個方法的

基本要素。如果一個指導者只是把教科書裡那些又冷又硬的事實唸給學生聽，不帶情感，也沒有獎勵或個別鼓勵，那麼他對學生的幫助有限。我無法參與讀者個人的問題，但我記得自己曾經面臨的問題，而我猜想你們的問題跟我不會差太多。因此，本書預先提供了這些問題的解答，即便你還沒碰到它們。我相信這是有效處理素描這門藝術的唯一方式。

做你自認為對的事情是充滿喜悅的。我的任務是給你材料，讓你的嘗試可以成功，而非告訴你照著做每個人都可以成功。成功來自於個人的努力，以及在努力的過程中善用知識。若非如此，我們只要看看書就可以做任何事。我們都知道不是這樣的。市面上有針對各式主題所寫的各種書。它們的價值來自於所提供的知識，以及知識如何被吸收和應用。

要把肖像素描畫好，畫者必須將自己的情感與被畫者的情感分開來，發展出一套客觀的觀點。要不然他可能永遠只能畫著同一張臉，因為每一刻他都會看到表情的細微改變，或者被畫者的心情起了什麼波動。一張臉可以做出千種變化，而素描是要表現出單一時刻的樣貌。畫者可以把頭部視為空間中的一種形式，它比較像是一種靜物，而非不斷改變的人。

對素描初學者而言，建議利用石膏像或照片來練習，或者至少對象要是不會動的，以便客觀地觀察。本書一開始也將採用客觀的方式，以一個最接近平均值的頭型、特徵與比例的形象來做示範說明。各種頭臉特徵太過複雜，我們要能夠把它們嵌入一個基本的架構裡；一個穩固且精確的架構。對素描而言，頭骨就是這樣一個架構，其他東西都是裝填上去的。

解剖與透視看起來或許很無趣，但是對於建築者來說是不可或缺的。學習怎麼使用鋸子和槌子可能很無聊，但是如果你想要自己蓋東西就一點都不無聊。我們很難把頭部想像成一種機械構造；但假如是你在創造這個機械，那可就有趣多了。它必須建構良好，才能運作良好。而素描的過程就像是在添加零件，好讓這個機械表現得更好。

我們要從一個跟頭顱差不多的基本形狀著手。這個頭顱近似於一顆球，兩邊較為平坦，後面比前面飽滿。臉部的骨骼包括眼眶、鼻骨、上下顎，這些都位於球體的前半面。首先要能夠畫出球型和臉的平面，把它們視為一個整體來做調整。最重要的是，必須建構完整的頭型，而非只是視線可見的部分。我們自然是無法時時看到後腦杓。但從透視的觀點，看不見的部分和可見的部分一樣重要。

看看右圖一，我把球體的下半部當作是透明的，這樣才能呈現透視的結果。把看不見的區塊想像成與看得見的部分對稱，以這樣的方式來畫，看得見的部分才會看起來像圓的。我的一位指導老師曾經

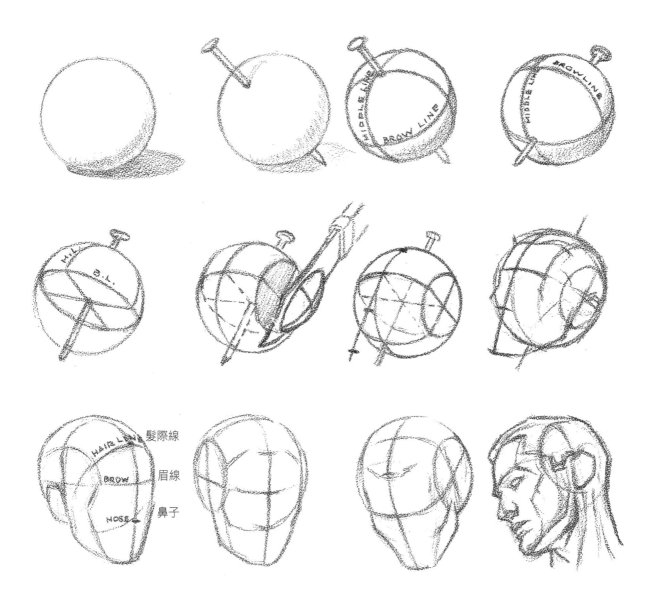

圖示1　頭的基本形狀

頭顱就像是一顆球。要呈現這顆實心球，我們必須建立一條中心軸，如同上圖那根穿透圓球的釘子。藉由這個中軸，我們可以將球四等分，然後再加上赤道。假如我們可以將兩邊稍微切下薄薄一片，便得出了一個非常近似於頭顱的形狀。

中間的赤道是眉線。而通過中心軸的經線可作為臉部的中線。穿越眉線到球頂的中點的橫線是髮際線，也就是臉部的最上沿。

將眉線至髮際線的距離視為一個單位，往眉線下方延伸一個單位的距離，就是鼻子的長度；往下延伸兩個單位的距離，就是下巴處。

接下來畫出下巴的線條，連結到球體左右兩側的中線。耳朵的位置則是在左右兩邊的中線上，大約眉線與鼻子之間的高度。

這顆球可以朝任何方向轉動。

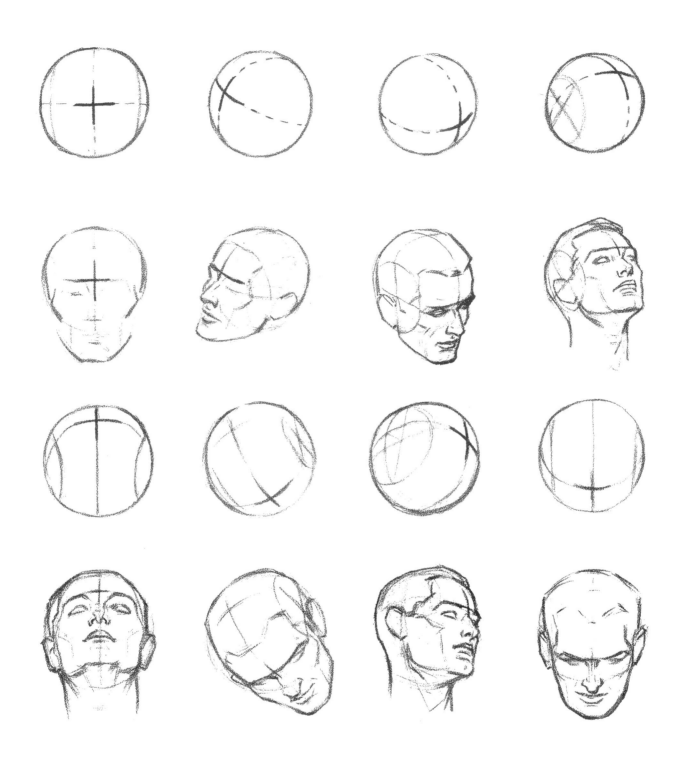

圖示2　球體上的重要交點

臉部的中線和眉線的交點，是頭部素描最重要的定位點。它決定了臉的方向和角度。
我們可以在模型或複製品上輕易找出這個點。沿著中線可以畫出臉和頭部的左右兩
邊。延伸眉線，則可以找到耳朵的位置。

說過：「要能夠畫出看不見的耳朵。」當時這件事讓我非常困惑。後來我才明白老師的用意。除非你可以感受到沒看見的部分，否則你無法把頭部畫好。

很多人以為要把頭部畫好得先從眼睛或鼻子開始，卻忽略了整個頭型和五官的位置；這就好像要畫一部車子卻從方向盤開始。對所有繪畫來說，整體永遠比部分重要，整體也永遠是各部分依比例結合而成。相較於猜測各個部分，然後把它們組合在一起，我們可以反過來由整體入手，將整體拆解成幾個不同的部分。好比說，與其從前額開始畫起，再建構出整個頭部，倒不如先弄清楚前額大約占了臉部的三分之一，以及它在整個頭部的位置。

我們往往認為頭是屬於身體的一部分，從未把它視為是一種機械構造。我們或許也從來沒想過，一抹微笑除了代表開心，也是一種動作的機械原理。事實上，微笑所牽涉到的機械力學就跟我們用拉繩拉起窗簾是一樣道理。繩索的一端固定在某個東西上，另一端則綁在另一個物體上。一端拉緊繩索，就可以把另一端提起來。臉頰的牽動也是同樣的道理。而下顎的作用方式比較像是鉸鏈或起重機，只不過轉接點是關節。眼睛則像是被固定在眼窩裡滾動的球。眼皮和嘴唇就好比橡皮球上的裂縫，它們會自然閉合，除非你施力把它們撐開。每個表情都有其機械原理，根據大腦的指令動作。在臉部的表皮之下是可以擴張和收縮的肌肉，就像身體其他部位的肌肉。稍後我們會進一步討論這個有趣的部分。

讓我們從找出頭部和臉部的定位點開始。藉由這些基準點，可以把頭和臉分成幾個部分。無論你的繪畫經驗有多豐富、技巧有多純熟、觀察有多敏銳，肖像素描的第一步都是建構出正確的頭型；就好比不論一位木匠已經做了多久，在裁切一塊木板之前總要先測量過。要建構好臉部和頭部，必須先找出這些基準點。若非如此都會落入臆測之作，有時猜對了，但往往錯誤的機率更大。

臉部最重要的基準點位於鼻梁與雙眉之間。這個固定點是鼻梁的直線與雙眉的水平線的交叉點。就頭部這個球體來看，它就是「赤道」和「本初子午線」的交界點；這兩條線將球體上下、左右各分為二。所有量測都是從這一個點開始。從這個點往上到頭的頂點，這段距離的中點就是髮際線的位置，由此也可以定位出額頭高度。往下一樣的距離，就是鼻子的長度；平均來說鼻子到眉毛的距離約等於額頭的高度。再從鼻子下方延伸一樣的距離，就是下巴的位置；下巴到鼻子下方的距離，大約等於鼻子下方到眉毛的距離，也約等於眉毛到髮際線的高度。於是臉部可以垂直分成這三等分。見圖示3與4。

我建議你拿出紙筆練習畫畫這些頭，轉動各種方向看看。這是第一步實作，也

將影響後面的學習。圖4會讓你明白如何把五官擺到正確的位置。對的位置比描繪特徵更重要。在這個練習階段，五官細節反而不是那麼重要。只要讓它們落在正確的輔助線上，如此一來不論從什麼角度看，臉的兩邊都是對稱的。

完成這個練習後再翻到圖5，看看頭骨的簡單剖繪。這些頭骨的個別細節不是重點，要緊的是整個輪廓。在這個輪廓內，我們必須定位出眼窩，把它們小心畫在中線兩側。接著找出兩邊的顴骨位置。鼻梁則落在中線上。再來是下巴的位置，把下巴的形狀畫出來。每個頭都必須依這樣的方式建構，各種臉部特徵才能夠左右對稱中線。

圖示6呈現出更多頭骨的實際樣貌和位置。注意看看你是否能夠從這些圖中明白整個頭部的構造。我個人會試著不要只是把這些圖當成素描的線條，而是伸手可觸的立體形像。你是否可以感覺到把這些頭像捧在手中，不論它的正面或後面都一樣清晰可見？那就是我們現在要做的事。

頭顱位在脊椎頂端，圖示7顯示各種頭部的動作。要記得，頭的軸心是位在圓柱狀的頸部裡面，就在頭骨下方。頭部的動作並不是關節鉸鏈式的，而是由一個中心點支撐的轉動模式。所以如果頭往後仰，頸部就會有一側擠壓、一側拉長，頭的後面會形成一些皺摺。當頭朝前傾，喉結會往下看似被埋入脖子裡。頭部的左右轉動則是耳朵後方的一條肌肉牽動，它往下延伸至胸骨和鎖骨之間。頭骨後面有兩塊強而有力的肌肉，可以讓我們把頭往後仰。要讓頭好好固定在脖子上，需要瞭解這些解剖學的知識，稍後我們會進一步說明。

有些畫家喜歡把頭部想像成由一塊一塊的構造拼湊而成。看看圖示8，這對於採用三維方式構圖特別管用，也就是除了寬度和高度，還要畫出深度。人們常常把臉畫成平面的，但我們必須思考口鼻的弧度。由於臉部的肌肉無法被畫出來，我們常常會忘記口腔裡的牙床是有弧度的。把前齒視為斧頭，臼齒視為磨床，犬齒則是用來嘶咬。為了加深你對於口腔弧度的印象，你可以咬下一口麵包，拿在手上觀察看看；你或許再也不會把脣畫成平的。眼球也是圓的，儘管多數時候它們被畫成平的，就像紙上的一道裂縫。眼睛、鼻子、嘴巴和下巴都是立體的，如果我們無法完整呈現整個頭部，就無法表現出這樣的特質。

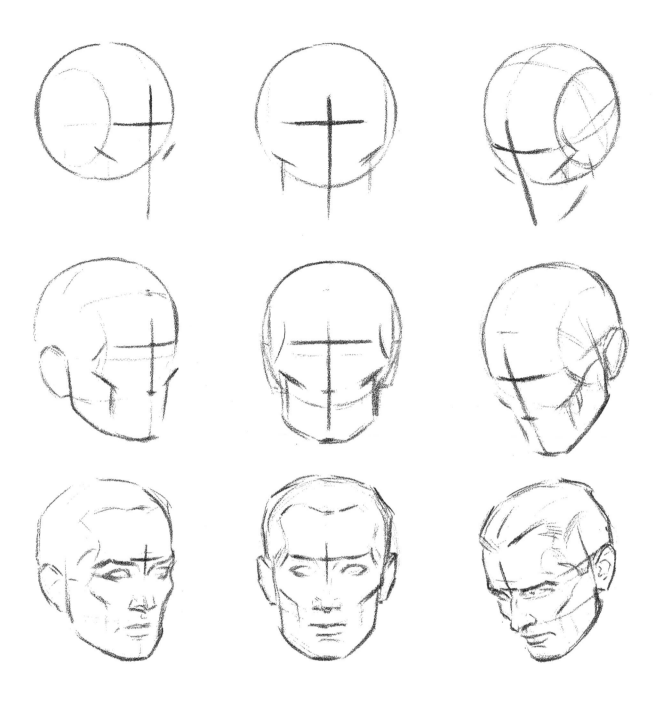

圖示3　頭臉的方向與角度

準備好你的筆和紙。

一開始最重要的是練習把頭和臉型畫好。暫不考慮眼睛、鼻子等五官。這是你可以使用一輩子的簡單畫法。

找出中線和眉線的交點。想像你沿著球面建構，下巴落在球面下半部，左右各半。記得眼睛和顴骨要在眉線以下。耳朵位於眉線和鼻線間。五官皆位在交叉線下。透過這樣的方式，可以畫出各種方向與各種角度的臉。

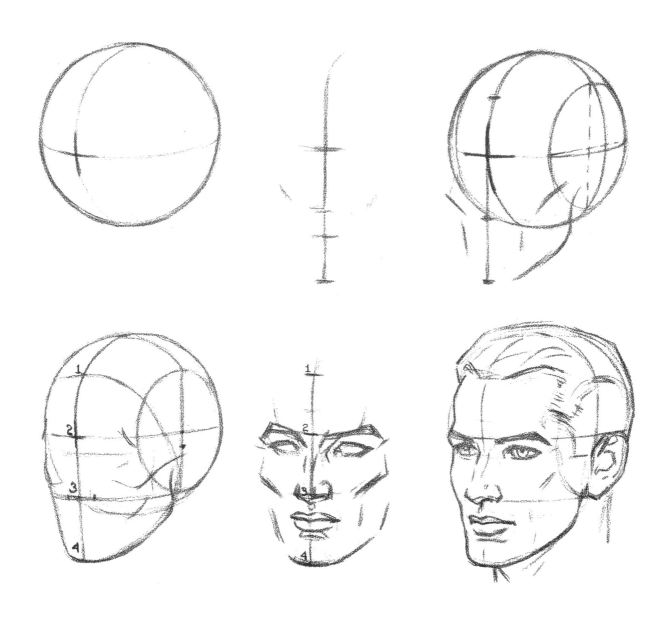

圖示4　依比例構圖

小心把五官放到對的位置上。

如果你已經把頭臉的輪廓畫好，也拉出交點和輔助線，要找出五官的定位並不難。切記，除非位置對了，否則看起來不會協調。頭臉素描的基本結構很重要，就如同在蓋房子、造車子，或任何立體的東西。畫家的技巧正是在於如何在二維的平面上畫出三維的效果。我們必須想像眼前看到的東西的整體樣貌，以及從我們的角度看過去它的各個面向是什麼樣子。要呈現三維空間需要知識和學習，但這樣的知識不會比其他領域的知識困難。不論你有多棒的天賦，都需要知識相輔相成。當追尋知識變成一件愉快的事，戰爭就贏了一半。不用擔心怎麼畫，只管畫就對了，熟能生巧。

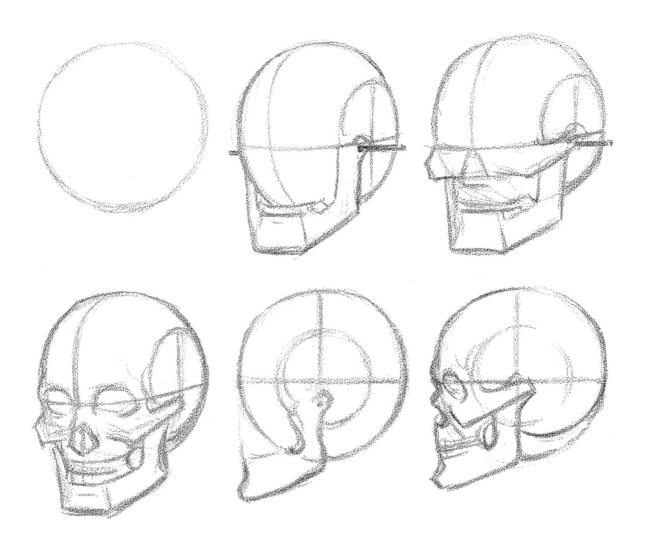

圖示5 頭骨略圖

對於頭顱的骨骼構造有清楚的概念，有助於畫出頭臉的輪廓。雖然我們無法看到骨頭的細節，但我們必須明白它是整顆頭顱的架構。頭部的各部分都跟骨頭構造有關，而非肌肉。這也是我們之所以選擇以球體作為構圖方式的原因，因為頭骨的構造簡單且容易理解。

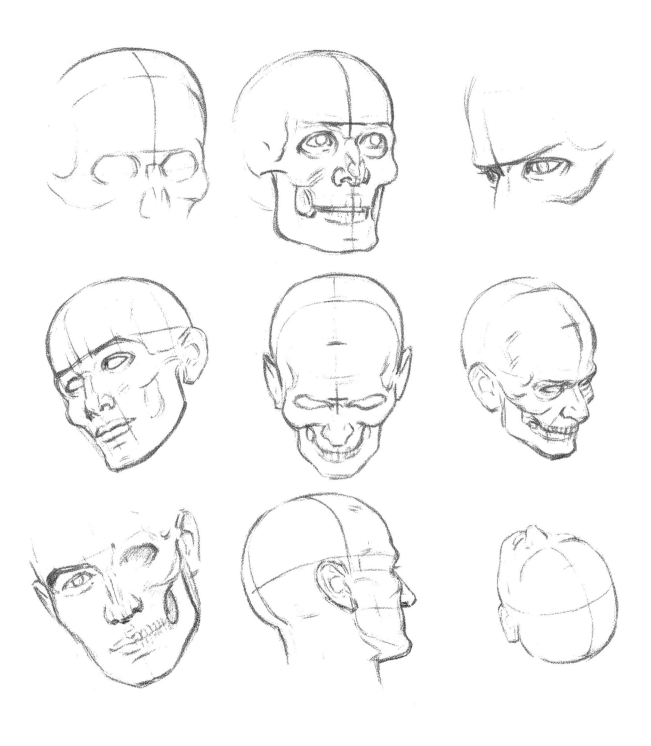

圖示6　頭部的骨骼結構

現在讓我們更貼近地看看這些骨骼。除了雙頰，所有頭部的肌肉都是覆蓋在骨頭上，也受到骨頭形狀的影響。這個現象讓問題簡單化，因為除了下顎的骨頭，其他頭部骨頭都是固定的，除非整個頭部轉動才會跟著動。而只有眼部、臉頰和嘴部的肌肉可以單獨行動，不用依附著骨頭。

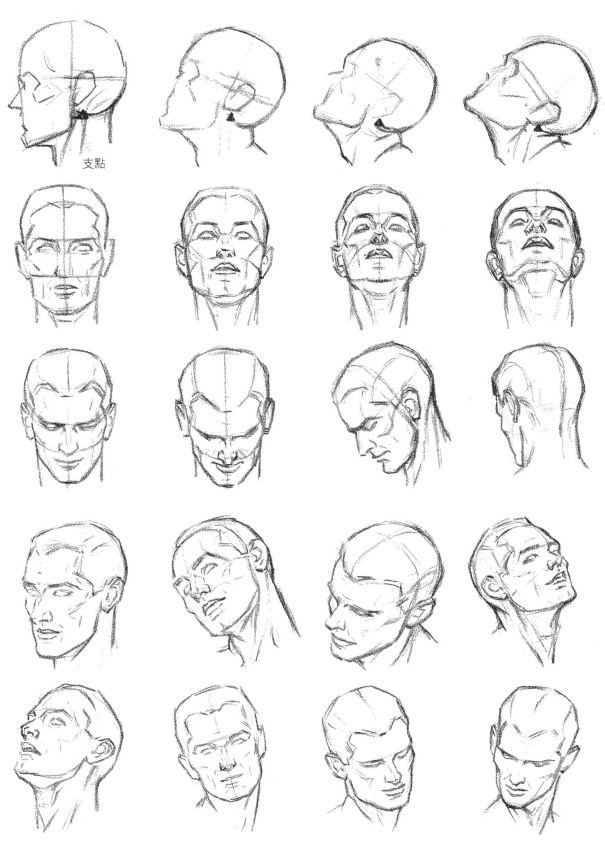

支點

圖示7　以頸椎為支點的頭部動作

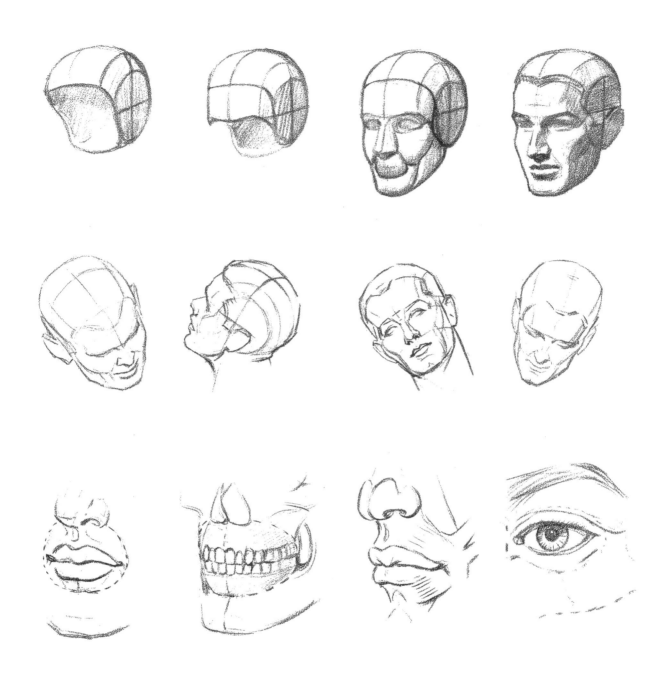

圖示8　由部分組合成整體

假如我們把頭部視為由各個區塊組合而成，這些區塊的形狀如同上圖第一列所示。值得注意的是，嘴巴也是圓型的，我們稱這個部位為「口腔」。在畫嘴巴時，我們必須想像上下顎與前排牙齒的形狀。我們太常把嘴巴畫成平的。在上圖最下列，可以看到脣及口腔裡的構造。而眼睛是位在眼窩裡。眼皮跟嘴脣很像，都是覆蓋在一個球面上。

臉部的平面構造

我的肖像素描法是從把頭部視為一個球型開始。這麼做有其道理，因為大部分頭顱確實偏圓。然而，晚近的繪畫潮流認為，只強調圓型會讓畫風變得無趣，結合圓與方反而比較能夠展現過去一些大師所缺乏的創造活力。圓型的畫法會讓作品看起來過於光滑，這是現代畫家和批評者看不慣的地方。儘管圓型畫法可以讓畫像如同拍照攝影一樣立體，卻缺少強調平面細節的畫作所呈現的栩栩如生。因此，就生動性而言，頭部攝影永遠比不上一幅好的肖像畫。

對我而言，理想的方式存在於圓與方這兩種極端之間。太過平面的畫作看起來像是刻在木頭或石塊上，硬邦邦的。另一方面，過於強調圓型的畫像可能會太甜美、太柔順，圓滑的表面下好像沒有結構，每樣東西都是光滑流暢的。我傾向融合兩者。將平面的角度加以柔和，讓它們看起來不會像一塊塊剛硬的石頭，既可展現立體又不會過於刻板。此外，隔著一段距離來看，平面與立體融合在一起。當你以特寫的角度觀看一個作品，你會驚訝於它看起來如此平面。然而，當你往後退，平面感消失了，你會看到它越來越立體。

不過暫且就讓我們把平面當作平面來畫。唯有透過平面，才能解釋什麼是立體。我們最好要學著把平面轉換成立體。記得，素描是明暗面的呈現。但現在我們先不談所謂的明暗，或外行人所說的陰影。我們只要先理解平面如何組成臉和頭部的基本形狀。換句話說，我們來看看個別臉部特徵的形狀，因為這些區塊會呈現出更多特色，尤其是在男人的頭部。仔細看看圖示9，把這些平面謹記在心。它們就好像一首曲子的和弦；它們是基本的形狀，可以建構出所有頭型與臉型。

記住這些平面，試著轉轉頭，找出所有的平面。如圖10所示範。藉由這些平面，你可以透視整個頭部，如圖11所示。當你熟悉整個頭部以及臉部的平面構造，試著運用定位點和輔助線，把平面組合起來。現在你應該會發現很多問題跑出來，透過問題你可以調整自己的基本畫法。很多藝術家往往在畫好之後才發現基本構造出了錯：眼睛或鼻子或嘴巴的位置要改，或者想要畫的某種表情根本出不來。學習頭部構圖的一個好方法，是在某張人物照片上標示出輔助線，如此便能清楚看出各部位的正確位置。不少聰明的畫家不知道如何正確構圖，他們花了許多時間修圖卻只是徒增麻煩。任何訣竅都比不上完整的

知識。

　　在圖示12至16中，我為讀者們準備了一些小樂趣。我們來試試素描一些名人的肖像，從基本的頭型和平面開始。建議你最好自己畫而不是複製書上的圖像。正如我之前所言，我們會做些實作練習，而變化標準值或平均值，就可以畫出不同的類型。你可以視自己的喜好，調整臉部三個部分（下巴到鼻子下方，鼻子下方到眉毛，眉毛到髮際線）的比例。也可以改變頭顱的形狀和大小。嘗試改變各種表情和特徵，這麼做很有趣，而且你會驚訝於藉由這些改變可以創造出如此多的人物。在你停筆之前，你不會知道自己將畫出什麼樣的人像。

　　反過來說，你也可以先想好要畫出什麼類型的樣貌，依此方式創造出最接近的成果。你會看到自己畫出的作品頗具專業水準，而且確實很像。你可以畫畫落腮鬍或山羊鬍，眉毛或高或低、或粗或細，大鼻子或小鼻子，戽斗或短小巴，大頭或小頭，寬臉或圓臉，諸如之類。享受素描的過程。你或許對於創作漫畫人物沒什麼興趣，但是畫肖像畫很有趣，你會發現自己可以畫得比你以為的還要好。

　　在畫的過程中注意構圖與透視，但盡可能自由發揮。一個測試的好方法是在動筆前先寫下你想要畫的人物特徵，然後開始畫。接著請某個人形容你畫的人像。試試看。這樣的練習表示你也可以開始創作。先把頭部的形狀畫出來，但各種特徵由你創造。舉例來說，你的描述可能是：「約翰長得很高但骨瘦如柴。他的眼窩凹陷，眉毛濃密。顴骨隆起，雙頰瘦削。大鼻子，寬下巴。地中海型禿頭。眼睛雖小但目光如炬。」現在試著把你形容的約翰畫出來。

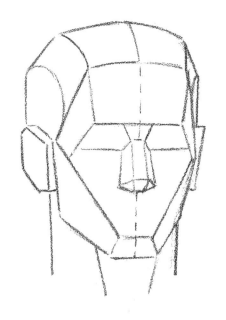

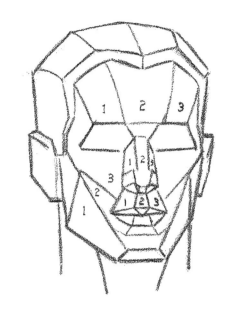

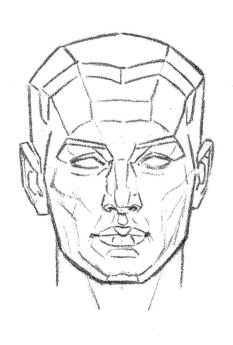

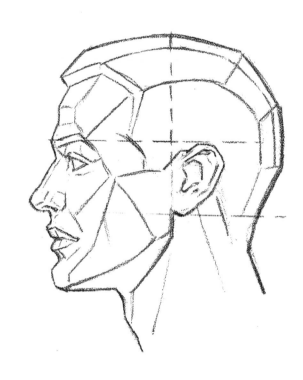

圖示9　基本與次要的面

要記得組合成頭部的各個平面，它們是呈現明暗的基礎。從基本的面開始（左上圖），仔細把它們記在心裡。接著是次要的面。這些平面可以建構出頭部。當然，外表會因人而異，但這裡所顯示的平面可以組合出對稱的男性頭部。

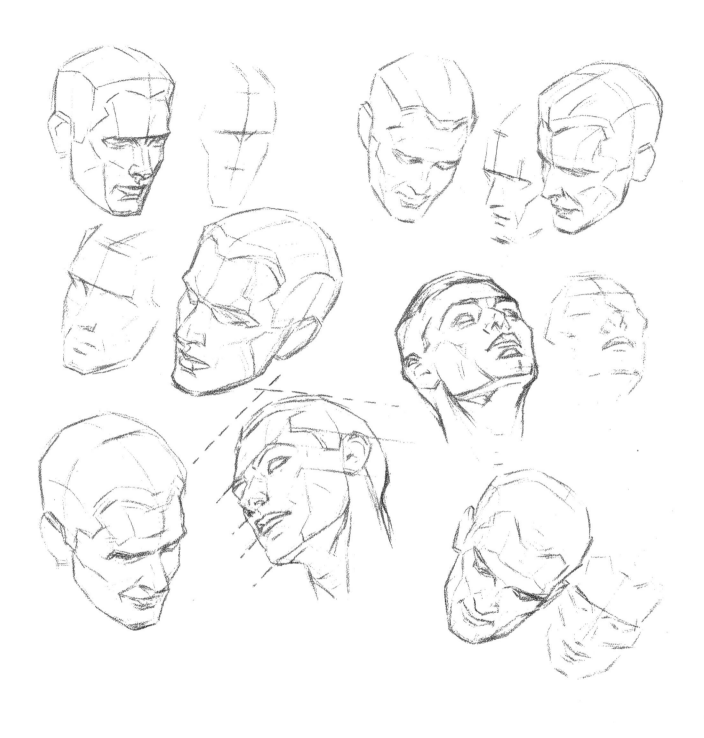

圖示10　各種傾斜角度

在各種輔助線和分區內，平面有助於我們建構出完整的臉部和頭部。當頭傾斜時，嘴部會比較容易描繪。還有那有稜有角的臉型以及圓角四邊形的前額。藉由平面來呈現頭部，我們可以設定頭的傾斜角度。這是透視頭部的第一步。

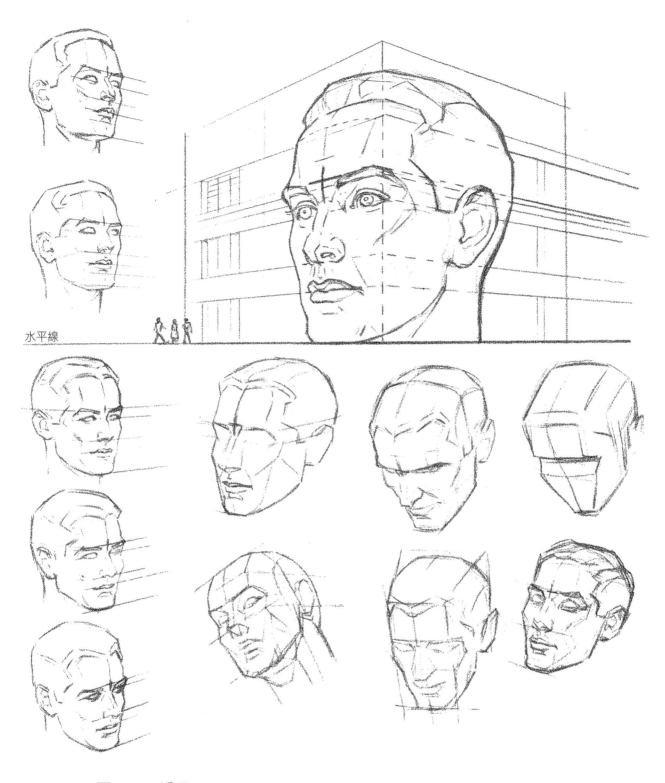

水平線

圖示11　透視

透視的技巧正是專業與業餘的主要不同。素描時有所謂的「眼平線」或「水平線」。
上圖左我們可以看到從眼平線往上或往下所呈現的各個頭部平面。如果頭部跟一棟建
築物一樣大，觀察它的方式就跟我們透視建築物的方式沒兩樣。

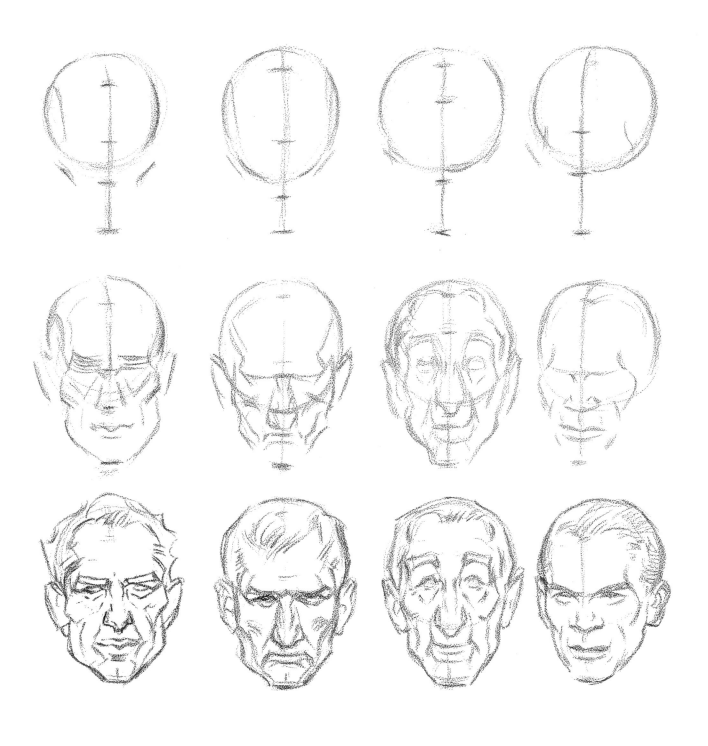

圖示12　變化間距畫出不同臉型

為了創造出不同的人物類型與性格，我們無須謹守基本的測量標準與畫分法。藉由變化臉部上、中、下三個部分，就可以畫出許多形貌。有數千種可能的組合。試試看，非常有趣。

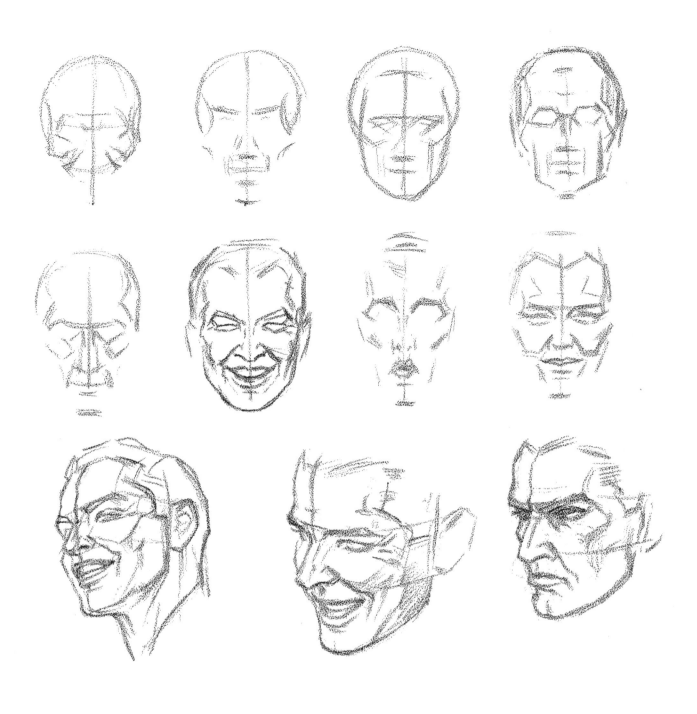

圖示13　總是以中線為基準

進行肖像素描時，切記要左右對稱中線。頭骨是固定的，表情來自肌肉牽動。只有下顎骨可以活動開合。表情主要呈現在眼睛、臉頰和嘴巴上，前額與眼周會有些皺紋。左臉畫了什麼，右臉也要跟著畫。

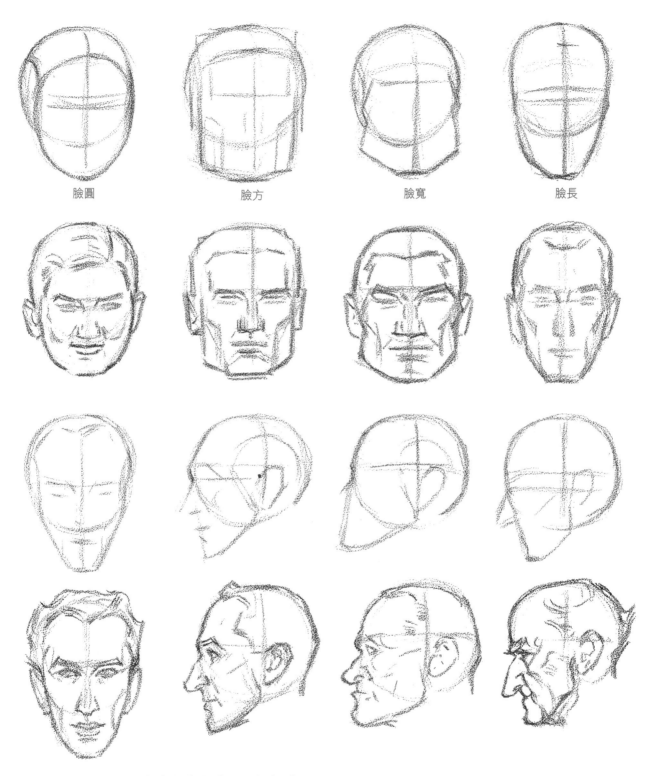

臉圓　　　　臉方　　　　臉寬　　　　臉長

圖示14　畫出任何你想要的臉型

試試以球體和平面的畫法來素描你想到的名人。要呈現出各種不同類型的臉，只要改變
球型下半部的結構；可圓可方，可寬可長，或任何你想到的形式。你已經知道如何建構
頭部，現在就嘗試各種變化。

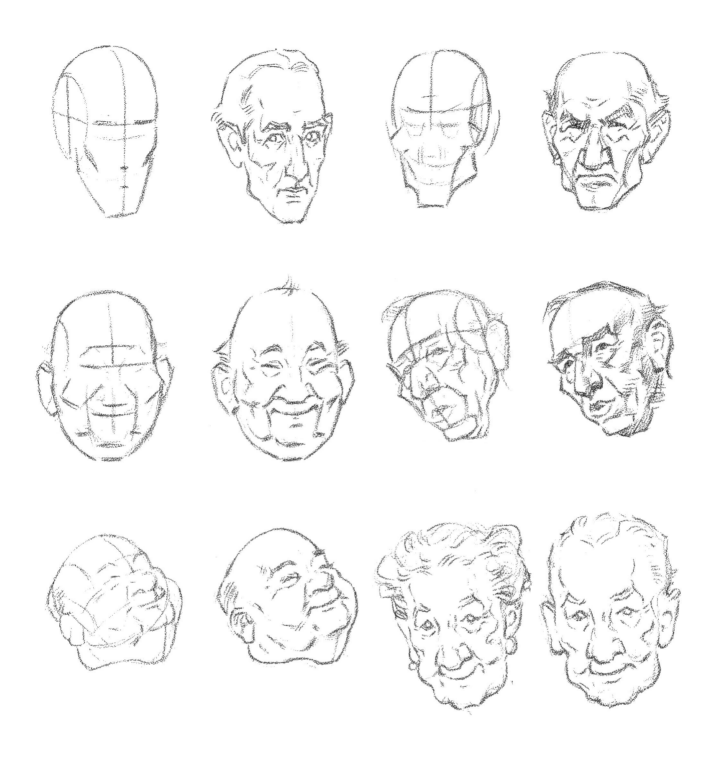

圖示15　臉型是球體與平面的變化

瞧瞧那些你認識的人，或出現在你周遭的人。帶著你在這裡學到的知識，重新檢視他們。看看大自然創造出什麼樣的組合。從髮際線到眉線，然後是鼻子，再來是鼻下到下巴。順著中線往下，左右兩邊你觀察到了什麼。

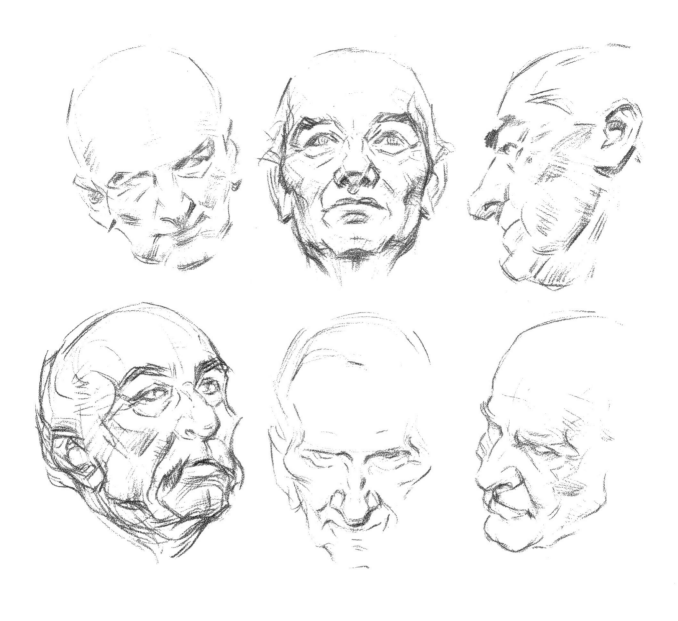

圖示16　辨識臉部特徵

一旦你學會建構頭部的基本線條，也將明白如何分析臉部和頭骨。首先要注意骨頭的形狀，然後是五官的位置。接著看看臉頰的肌肉構造，還有嘴部及眼部。肌肉的結構很容易看得出來。顴骨是否凸出，可藉由陰影加以強調。再看看鼻子和鼻孔的形狀、嘴唇，以及唇與頰之間的紋路。顴骨下方的陰影延伸至下巴。這些基本的特徵，加上整個頭型，比可見的外表更重要。老年人的臉比年輕人的臉更富研究樂趣，因為這些特徵更加顯明。

韻律

在繪畫中，韻律是你所感覺到的東西。韻律和構圖息息相關，而每個頭部素描都是從構圖開始。繪畫時有一種線條的流動感，也就是線條和線條的交融或對比。韻律是繪畫時的自由：自由地表現形狀，而非一成不變，但看起來必須是和諧的。韻律是腦袋和手的合作；它是感覺的東西而非眼睛看到的東西。在畫畫時，韻律來自於練習。沒有人可以告訴你如何表現韻律，當它出現時你就知道它是什麼。

畫中的韻律是什麼？我們可以說它是畫家在作畫的過程中所感受到的最純粹的形式。在他落筆前，你會看見他的手在紙上揮舞；在他落筆前，他已感受到那一筆一畫。韻律不一定總是線條。韻律可能是一種好的調子。它通常是一種形式的展現，更勝於形式的細節。如前述，畫家遠遠勝過相機，相機會忠實記錄各種細節，但唯有在記錄的當下韻律已經存在，否則相機永遠無法捕捉到這種難以捉摸的特質。一個旁觀者就算無法清楚知道你畫什麼，他也能夠感受到畫的韻律。就算某些手寫字潦草又難以辨識，你還是可以感受到它的韻律。

有些人能畫出自然的韻律，有些人則努力要得到它。以拇指和食指輕輕握著筆，而非五指緊緊抓牢。讓筆在紙上舞動，運用你的手腕和手臂，保持手握筆的動作。那就是畫出帶有韻律的線條的方式。你可以訓練你的手去畫，而非手指。畫的動作牽涉到整個手臂，不只是手指頭。先畫大範圍。知名的解剖學老師喬治‧布萊曼（George Brigman）總是以圖像授課，他會將蠟筆固定在一根四呎長的棍子上作畫。他的一些解剖畫比正常的人體尺寸大上好幾倍，而且看起來很美。

韻律來自於我們，但我們必須訓練自己可以看到它並認出它。它可能以線條的方式呈現，不論直線或曲線。一條長長的直線比起許多短又亂的線條更有表現性。射出的飛箭是韻律最好的例子。水波或浪波是另一個例子。棒球在空中飛轉的拋物線，外野手舉起手接球的動作，女人的髮絲揚起的弧度，這些都是韻律。我們稱之為線條的連續流動，反映的是畫家的手的動作。

我無法告訴你如何得到韻律，但我相信你可以做到。畫得不好是因為缺乏訓練，而韻律來自於整體的訓練，包括知識和能力的協調。韻律是相機或投影機無法帶給你的感受。你感受到它，努力想要表現它。讓畫筆在紙上舞動，隨意畫條線。沒有人第一次畫就可以畫得好。

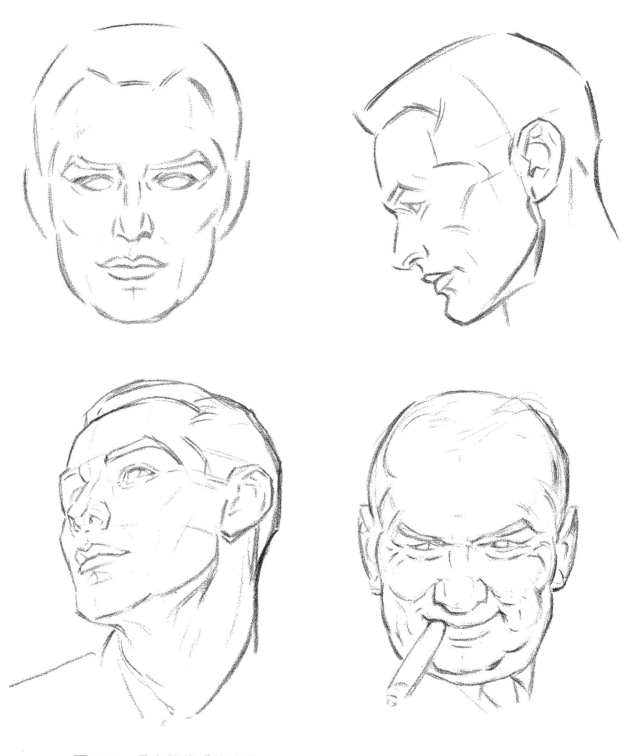

圖示17　具有韻律感的線條

尋找帶有韻律感的臉部線條是件充滿樂趣的事。你會在剛硬又粗短的線條外找到圓滑的
線條。粗短的線條可以避免畫作太像照片；這樣看起來才像畫的，不是用描的。弧線看
起來很迷人，但方形讓人覺得穩定且有分量。你可以結合兩者，畫出美妙的結果，而不
只是複製每條輪廓線。這種做法可以產生一種設計感，也能畫出具體的形式。

標準頭型

頭有各種大小和比例。然而,對畫家來說,比較實際的做法是記住一套根據平均值而來的基本的比例標準。從正面來看,頭部像個長方形,高3又1/2個單位,寬3個單位。耳朵兩邊再各留一些空間。我們以1/2為單位來定位眼睛、鼻子、嘴巴的位置;眼睛的位置在整個頭部高度的中線。這種單位測量法可以定位出髮際線,以及臉部上、中、下三個區塊。從側邊來看頭型,則是一個高3又1/2個單位,寬也是3又1/2個單位的正方形。你可以建立自己的單位長度,重點在於比例。

如圖示18,這些比例是經過許多研究與測試所得出的結果,為的是提供簡單且實用的刻度。這個刻度比例適用於球體與平面的畫法。

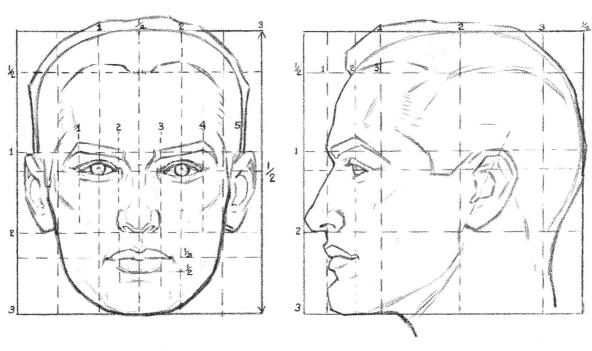

圖示18 頭部的比例

在此呈現由正面與側面觀之的男性頭部的標準比例。刻度很好記:頭部高3又1/2個單位,寬3個單位(包括耳朵);從鼻尖到後腦杓也是3又1/2個單位。正面看,前額、鼻子和下巴各占一個單位;側面看,耳朵、鼻子到眉毛、脣和下巴各占一個單位。你可以用這種方法畫任何大小的頭,只要抓對比例即可。

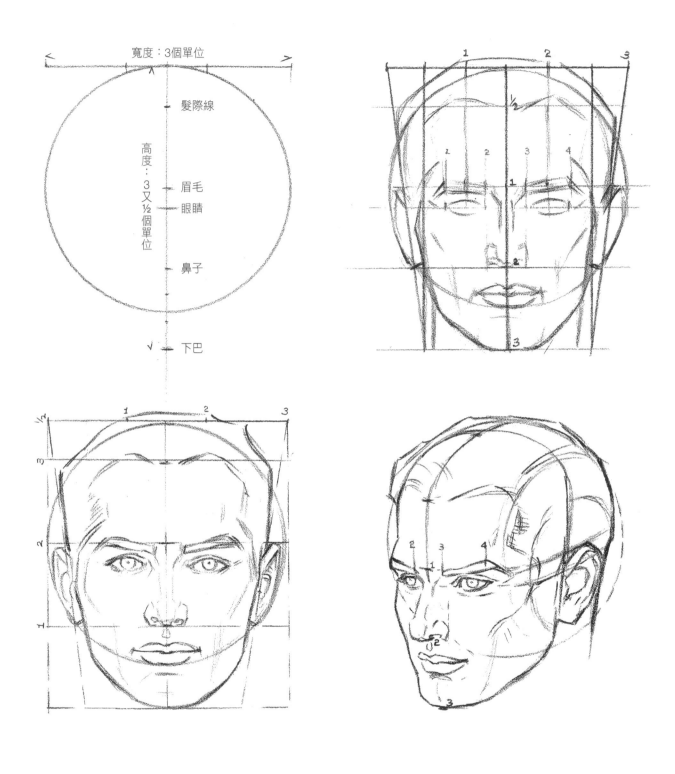

寬度：3個單位

髮際線

高度：3又½個單位

眉毛
眼睛

鼻子

下巴

圖示19　依單位繪製

這裡你可以看到如何運用刻度。圓型代表球體，直徑就是頭的寬度，包括耳朵。我們發現臉大約兩個單位寬，眼睛落在各單位的中間，占各單位四等分的中間兩等分（如右上圖）。與球體與平面畫法的分割區塊相符。

頭部和臉部的肌肉

認識頭部肌肉及骨骼構造的畫家是否具有任何實質優勢，尚且不得而知；但瞭解骨骼的位置與肌肉的運作原理，確實對畫家非常重要。有些肌肉是附著在一塊骨頭上面，有些肌肉則是兩端各附在不同的骨頭上。前者的動作是骨骼的運動，後者則是肌肉的運動。圖20顯示出肌肉的位置以及它們如何連結。

頭部最重要的肌肉是下巴附近一條強有力的肌肉。你可以摸摸下顎處感覺到它的存在，就在耳朵前側下方。想想馬戲團的空中飛人可以單靠嘴巴咬著繩索的一端，把整個身體盪在半空中。下巴處還有一塊大肌肉延伸到頭骨的側邊。這兩條肌肉讓我們有咬合和咀嚼食物的能力。

眼睛和嘴巴的機械原理很神奇。它們都屬於波浪狀的肌肉組織的一個裂口。如果你在一顆中空的橡皮球中間切了一道裂口，不去壓它的話，那個裂口會自然合起來；稍加施力，裂口可以輕易被撐開。下顎的重力讓嘴巴打開，但要把嘴張大，需要刻意用力；要讓嘴巴合起來則不太需要費力。

很重要的是那些像絲帶一樣的肌肉，它們可以牽動嘴角，讓嘴脣左右拉開。這些是「微笑肌」，它們會在肌肉裡收縮，讓兩頰向上揚起。當它們往上作用，一抹笑容浮現，好事就會發生，遠遠不只是機械動作。記得，這些是「快樂的肌肉」。它們附在顴骨上，會拉提從臉頰到嘴脣附近的肌肉。

再來是鼻翼兩邊沿著嘴角至下巴處的肌肉。這些是「不快樂的肌肉」。它們的一端附在鼻子附近的骨頭上，另一端則附在下顎處，它們會讓雙脣在咆哮時揚起，在鄙視時癟嘴。兩邊同時作用會讓我們像動物一樣齜牙咧嘴。刷牙時也需要它們的配合。當你提起重物，或者身體從事極度的肌肉運動，例如跑步時，它們會往下拉。它們繞著嘴角，當你微笑時，嘴角也會被拉起來。

試著辨識這些快樂和不快樂的肌肉，因為它們是臉部表情的根本原理。眼角的皺紋是兩頰的肌肉被快樂肌往上擠壓所致。微笑時兩頰的肌肉凸起也會造成眼下的皺摺。這些肌肉表現在某些臉上比較清楚可見。隨著快樂肌在微笑時揚起，鼻孔也會微微被撐開，笑臉就更加顯明。

酒渦或出現在笑肌下方的紋路，是不快樂的肌肉和下顎肌之間的小小空隙。年輕時我們說那是酒渦，年紀大了就會變成惱人的皺紋。

臉部其他的肌肉我們稱之為「皺紋肌」。有一條皺紋肌位於眉毛和鼻子之間。這個肌肉會在你擔心或哀求時牽動眉毛。而不快樂肌則會讓你蹙眉。眉毛上方的兩條皺紋肌會收縮讓你皺起額頭。

下巴的地方也有兩條小小的皺紋肌，這些肌肉往下拉會造成下巴中間出現凹痕，也會在某些表情中讓兩頰稍稍隆起。

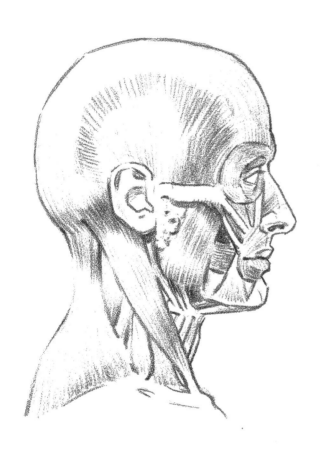
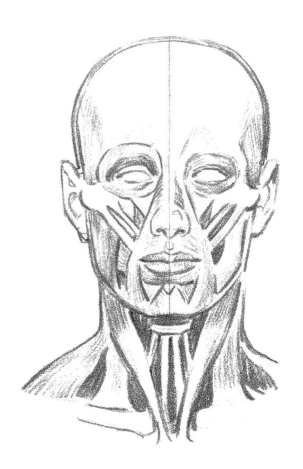

圖示20　頭部解剖

學習臉部的肌肉構造時，你可以站到鏡子前面好好端詳它們如何動作。藉由觀察自己，以及上圖的輔助，更容易明白表情是如何產生的。

別忘了頸部的肌肉，因為畫頭部時通常會帶到頸部。兩條對角的肌肉往上延伸至耳朵後方；往下則延伸至位於肋骨之間的胸骨。這兩條有力的肌肉附在頭骨後面，可以讓頭往上仰或朝下俯看。頭往前傾主要則是因為重量。

認識這些肌肉對頭部素描大有助益。

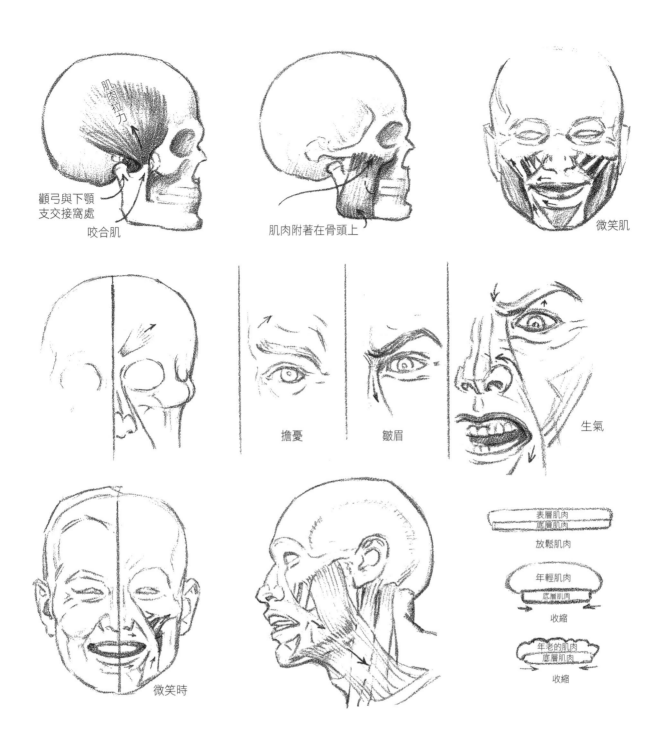

咬合肌

肌肉拉力

顴弓與下顎
支交接窩處

肌肉附著在骨頭上

微笑肌

擔憂

皺眉

生氣

微笑時

表層肌肉
底層肌肉

放鬆肌肉

年輕肌肉
底層肌肉

收縮

年老的肌肉
底層肌肉

收縮

圖示21　肌肉如何動作

這些圖像看起來不是讓人很愉快，但對描繪人物表情來說，卻是非常重要的知識。在商業藝術和廣告領域，微笑的表情最為常見。畫漫畫時則常常需要描繪生氣的臉，不過愉快的臉還是大宗。不可諱言，面無表情比滿面春風更好畫。我們要做的正是避免讓一張臉看起來呆滯或邪惡，而是展現出真正的快樂。好好研究本頁的圖示。

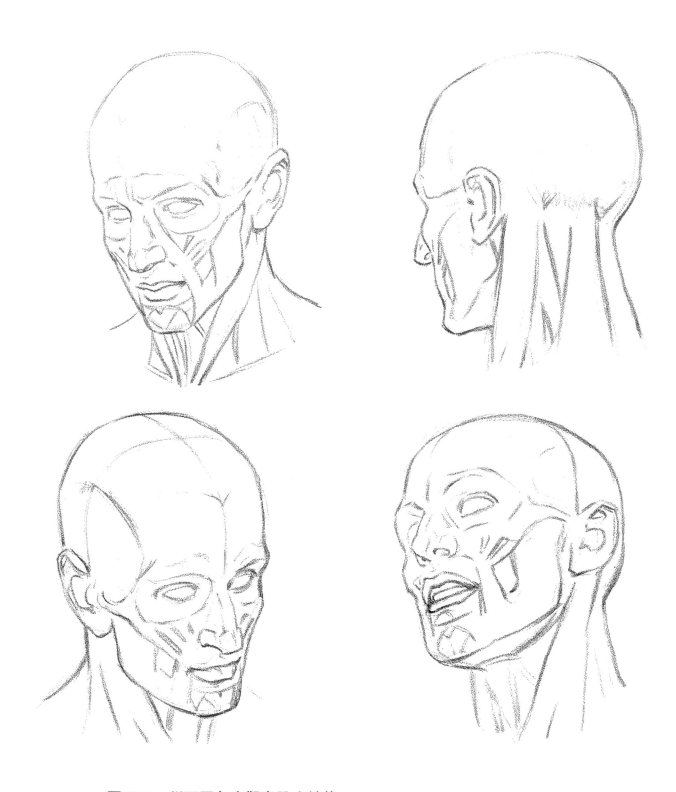

圖示22　從不同角度觀察肌肉線條

當你瞭解頭部的肌肉構造，試著轉動頭部，看看它們如何牽動。點頭、抬頭或轉頭，沿著中線平衡兩邊的肌肉動作。你會驚訝地發現有了頭部構造的基本概念，要把五官擺到對的位置並不難。

為什麼頭部素描需要認識解剖學？

只有少數畫家稍微具備頭部解剖學的概念，或者瞭解肌肉如何動作。假如臉部是沒有表情的，我們可能只需要些許這方面的知識。有人主張說我們可以依靠攝影來呈現人的各種表情，確實很多藝術家就是這麼做的。但我要說的是，其實一個人可以在短短的時間內就學會必需的解剖學原則，好比說花上三個晚上。只要這樣簡短的努力，何不試著學一些總是對你有用的東西。

每個表情都是依靠皮下的肌肉動作所形成。知道肌肉的位置以及它們是如何牽動的，正是瞎猜與理解的主要差別。倘若你知道你所要畫的這張臉的所有表情是如何產生的，要畫出一個令人信服的表情就更加容易。

我曾經有多年的時間都無法把微笑的表情畫好。我一直以為笑紋是從鼻孔延伸到嘴角。事實上笑紋是從兩側嘴角往下延伸到下巴，因為嘴唇是位在一片橢圓型的肌肉上，而紋路則是在這片肌肉的外圍形成的。從顴骨延伸而下的條狀小肌肉附在這片肌肉的邊緣，牽動嘴角造成了笑紋。有時候因為這些肌肉的拉扯，微笑時嘴角看起來圓圓的，而不只是一個點。以前我不瞭解這些。這個經驗告訴我們，碰上問題時，回到源頭尋找解答是值得的。

微笑時很重要的一個特徵是眼睛下方看起來會有皺紋，眼睛像是瞇了起來一樣。有時候這讓笑容看起來更快樂，有時候則否，讓我告訴你為什麼。有些臉部的這項特徵特別明顯，有些則看不太出來。在素描時，困難之處在於如何讓眼下的紋路看起來很自然，像是微笑的一部分，而不是眼袋。彩色畫比素描容易呈現這種紋路，因為彩繪時可以用明亮的顏色處理，但素描時只能以陰影呈現，容易讓紋路顯得過黑。同樣的情況也適用於因為笑容所產生的眼部周圍的紋路。如果紋路顏色過深，看起來就像魚尾紋。至於很多微笑畫起來很糟糕，顯得不太開心，是因為鼻翼周圍的紋路渦深又過重，看起來像在鄙笑而非微笑，或好像聞到什麼怪味道。

另一個微笑的可貴線索是上排牙齒露得比下排牙齒多。這表示上排牙齒露出的範圍和牙齒數比較多。嘴角上揚，唇角內側看起來有個陰影。牙齒不會剛好排滿至咧開的唇角。肌肉收縮把嘴唇撐開並拉平，但內部牙槽的弧度應該還在，且因為嘴角的陰影而更加明顯。牙齒不用顆顆分明，唯有上排兩顆門牙要強調，因為素描時所有線條都是黑色的，但牙齒間的界線

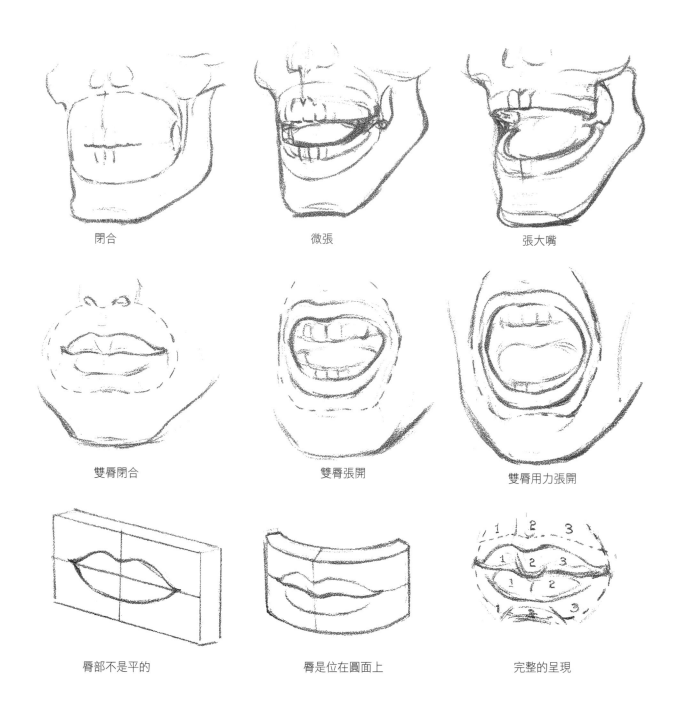

閉合　　　　　　　　　微張　　　　　　　　張大嘴

雙脣閉合　　　　　　雙脣張開　　　　　雙脣用力張開

脣部不是平的　　　　脣是位在圓面上　　　完整的呈現

圖示23　嘴部構造

若不瞭解口腔的構造和動作原理,很難把嘴脣及下巴畫好。初學者畫嘴巴時常常畫成平的。但我們必須考慮到上下顎都是圓型的,還有牙槽的弧度,以及必須感覺得到脣的厚度。

其實並不明顯。

　　圖23顯示嘴部的結構。最上列是骨骼構造。我們必須記得上顎是固定的，嘴部的動作都是來自於下顎骨的開合。上排牙齒的弧度不會改變，但會隨著觀看的角度不同而在呈現上有所差異。下顎往下拉可以讓臉部增長約五公分。當上下排牙齒分開，要確保下巴的比例保持正確。再次提醒，要注意整個口腔的弧度。

　　圖示24則讓你看看眼睛的形狀。我們很容易把眼睛視為是白色的球體（眼球）上有個彩色眼珠（虹膜）。如果沒有學習解剖學的知識，我們可能不曉得眼皮到底是怎麼回事。眼皮張開所見的眼睛面積，只占整個眼球的四分之一不到。眼角到眼尾的線條顯然是有弧度的。雖然整顆眼球的模樣頗為嚇人，但在素描時，我們必須想像眼皮是附在這樣的球體上。眼皮的動作與嘴脣的動作很像。除非直直向前看，否則不能將兩眼畫成對稱。如果一眼的眼珠向內，另一眼就要向外。眼球在眼皮底下隨著眼珠轉動而旋轉。閉上眼時，眼皮會稍稍隆起。雙眼的動作是連在一起的，右眼向上，左眼也會向上，就像兩顆一起動作的球。眼皮則是覆蓋在兩顆球上。

　　圖示25是嘴巴的各種形狀。開始練習素描時，建議脣與齒分開畫。稍微上手後，可以嘗試看著鏡子畫出自己的嘴巴，並且將頭傾斜各種角度，練習不同的脣型。牙齒不是一顆顆地畫，只要描繪出整

個牙齒的輪廓。

　　圖示26是耳朵與鼻子的示範。與脣部相同，耳鼻也會因為觀看角度、距離遠近而呈現各種樣貌。這足以證明觀察的角度對素描有多重要。瞭解臉部是由各個部位組合而成，自然會明白整體協調的必要。鼻子位於臉部的中線上。耳鼻必須是一體的，兩者的位置具有關聯性。由前、由側或由後觀看耳朵皆呈不同形狀。而鼻梁與眉眼形成直角。眉毛的位置會影響鼻子的位置，五官的定位息息相關。

　　圖示27是一些笑臉的示範。雖然是線條圖，你可以感覺到肌肉的牽動。我所謂「嘴角成一點」的微笑，可見右上方的圖。最上列中間的圖則是嘴角呈圓型的笑容。圓型的嘴角若沒畫好，很容易變成奸笑。畫好笑臉需要經驗累積，你可以照鏡子多做練習。

　　圖示28是臉部表情示範。讀者可以看到各種表情的肌肉動作，也可以看出肌肉如何牽動。脣部動作是臉部表情最大的特點，可以說表情的基礎就在於嘴脣。聽說漫畫家常常隨身攜帶鏡子，為的就是將筆下人物的表情與自己的表情互相對照。

　　鏡子只是用來觀察臉部肌肉的動作，你甚至不用把鏡中人畫得跟自己很像。鏡子給了藝術家很多練習機會，讓他隨時有素材可以描繪。把兩面鏡子架好，你就可以有側視或四分之三角度的視角，讓左手看起來像右手，反之亦然。

我們可以藉由各種人物照片來臨摹表情。或者將自己的各種表情拍下來。我不喜歡看到藝術家太過仰賴照相機，我總是認為透過素描和繪畫，會比描圖、比例繪圖儀、複印或投影更讓人有所收穫。照片會失真，也會影響繪圖，除非是徒手畫；當然，有時連徒手畫也會失真。我認為照片會失真是因為相機只有一個鏡頭，而我們人有兩隻眼睛。相機與被攝者的距離也是一個原因。試試對著一張照片進行素描，你就會看到這些問題；在這種情況下，你的藝術性將會消失，無論你多努力要排除照片的影響。

圖29示範不同臉型和表情。我參考了一些名人的長相。畫出一張臉，再為他戴上不同的表情，是一種很好的訓練。讓他微笑、皺眉、生氣、大笑、擔憂，或任何你想到的表情。這麼做很有趣，也可以增加你的技巧。圖示30主要是分析臉部線條和凹凸的結構性原因。當你懂了這些知識，便可以應用於不同年紀的人物肖像，如圖示31。

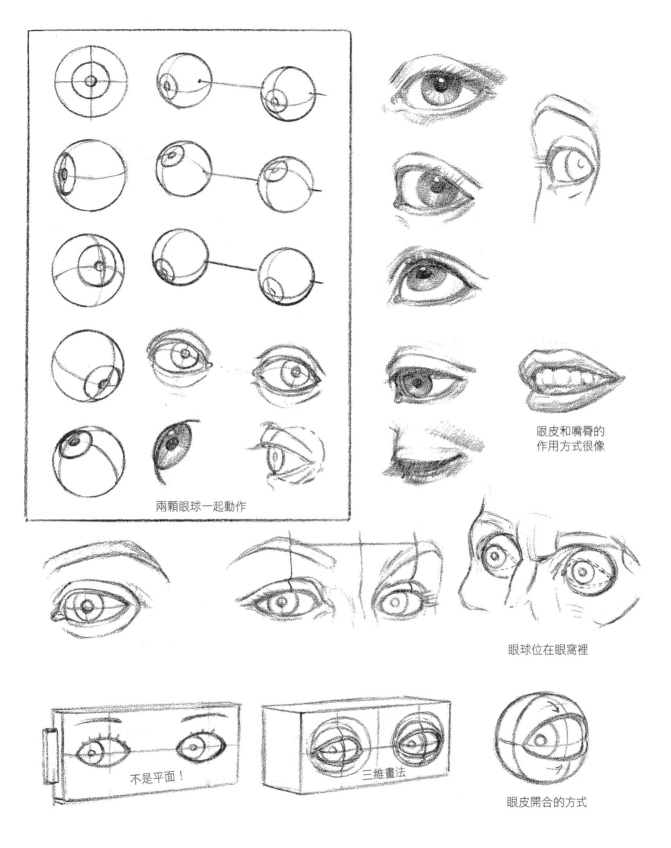

兩顆眼球一起動作

眼皮和嘴脣的
作用方式很像

眼球位在眼窩裡

不是平面！

三維畫法

眼皮開合的方式

圖示24　眼部構造

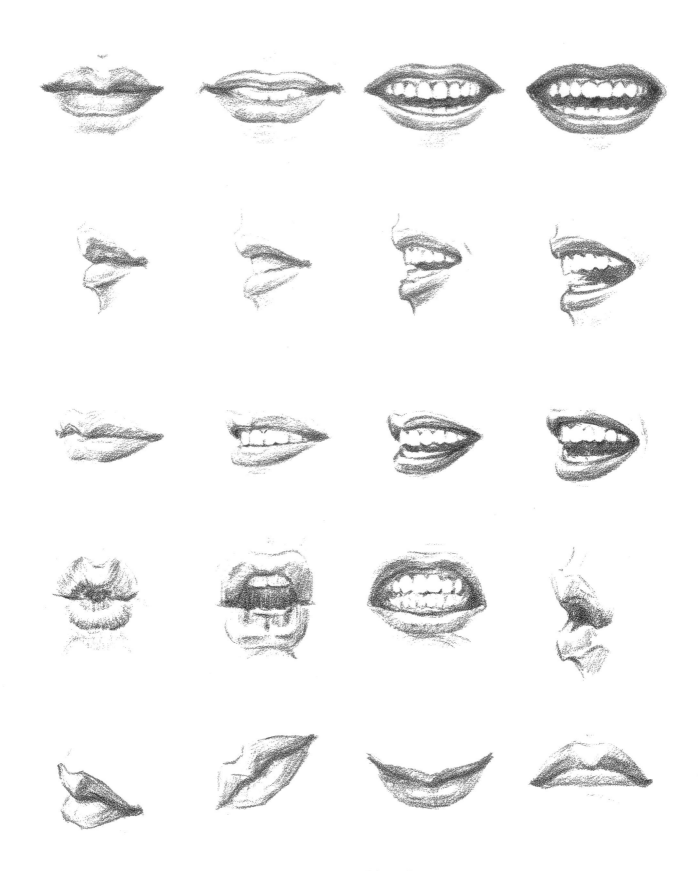

圖示25　脣部動作

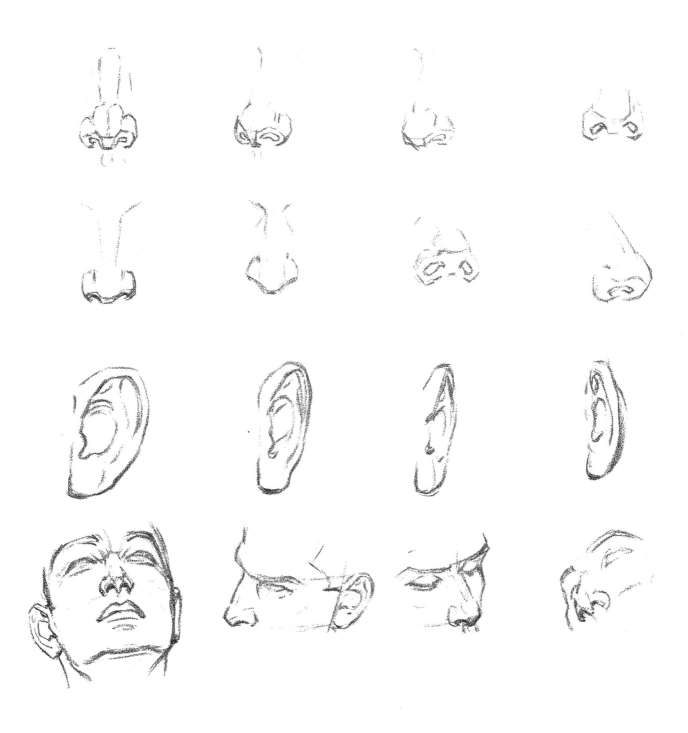

圖示26　鼻子與耳朵

鼻子和耳朵的形狀受畫者的觀看角度所影響。真正的問題在於把它們擺在頭部的正確位置上，而非描繪細節。耳鼻的形狀差異頗大，但基本構造雷同。鼻孔落在從耳下延伸到鼻下的這條軸線上。從各個角度練習畫鼻子和耳朵，直到你完全熟悉如何在不同頭部姿勢中定位它們。

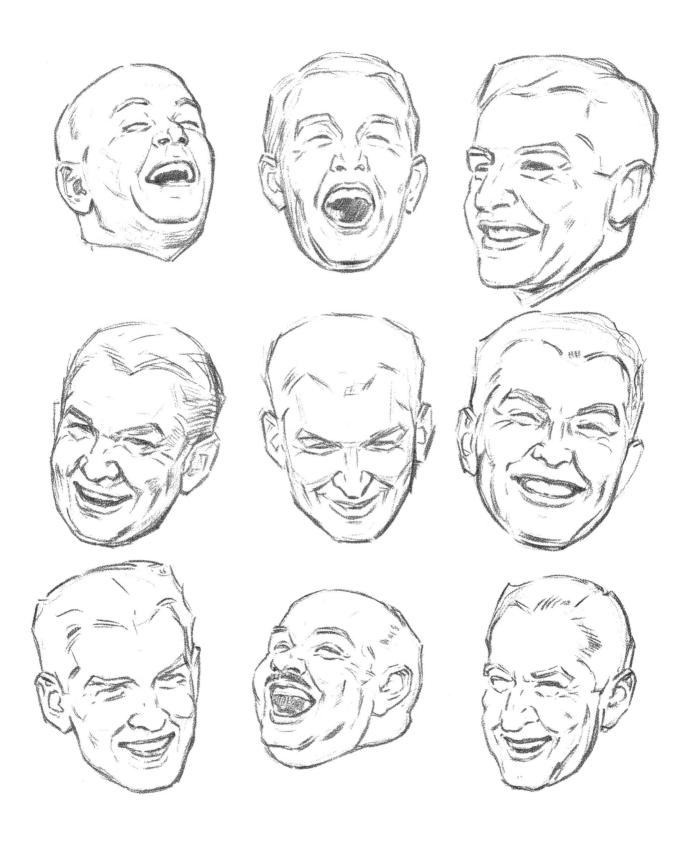

圖示27　各種笑的表情

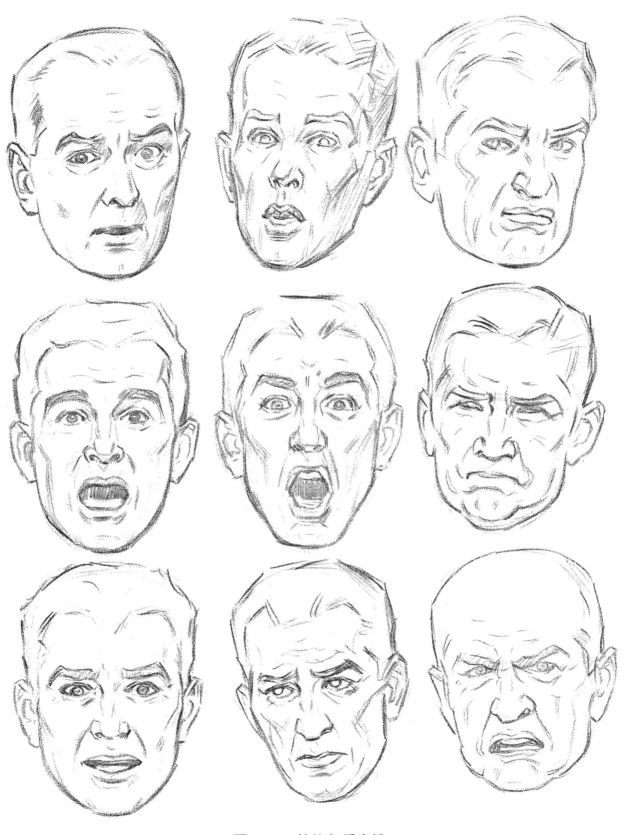

圖示28　其他各種表情

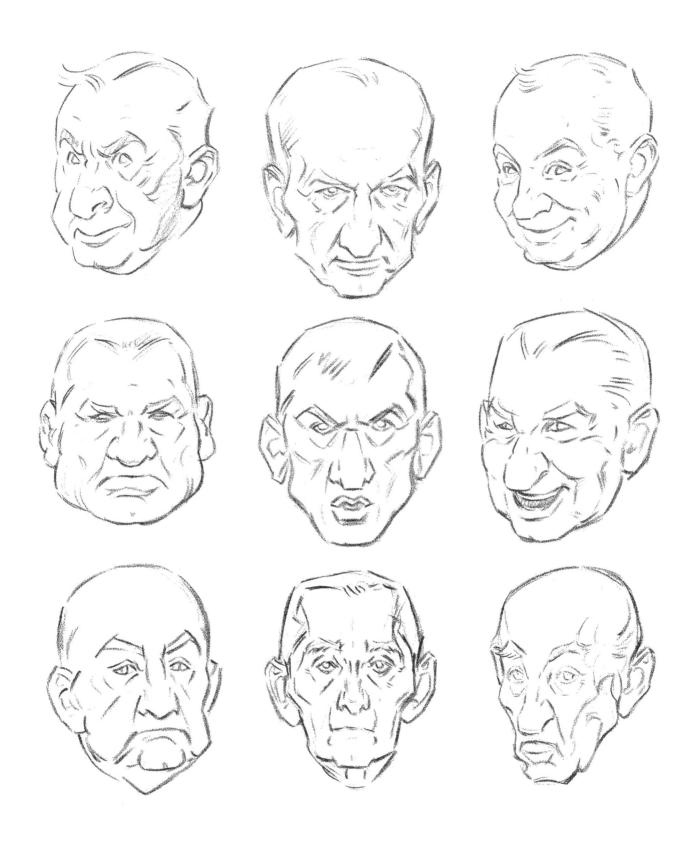

图示29　由表情塑造人物

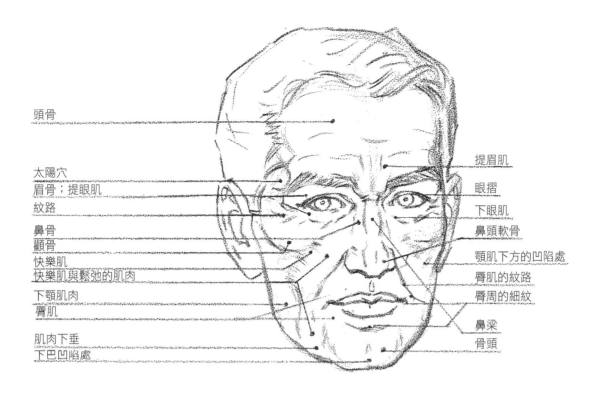

頭骨

太陽穴
眉骨；提眼肌
紋路

鼻骨
顴骨
快樂肌
快樂肌與鬆弛的肌肉
下顎肌肉
脣肌

肌肉下垂
下巴凹陷處

提眉肌
眼摺
下眼肌

鼻頭軟骨
顎肌下方的凹陷處
脣肌的紋路
脣周的細紋

鼻梁
骨頭

圖示30　臉部紋路分析

要記住臉部肌肉的大小、形狀、位置並不難。如果你記下來了，往後就可以辨識出臉部的線條與凹凸。相較於年輕人的臉，老人的臉是更好的參考，因為他們臉上會有更多紋路和皺摺。臉部的細小皺紋和紋路線條不同。那些小皺紋是臉部肌肉收縮造成的，而紋路則是出現在肌肉的邊緣。臉部的小皺紋很少被畫出來，因為它們連結分布在整個臉上。比較重要的是它們的形式，以及錯落其間比較大的紋路和線條。臉頰上有些比較長的紋路，繞過嘴邊，也會出現在眼睛上下。男性的臉部肌肉線條比較明顯。當我們形容說一張臉看起來很剛硬，往往是針對臉部的肌肉和骨頭結構。

唯有揚起眉毛的動作需要考慮到額頭的皺紋。多數時候我們可以忽略皺紋，只專注在線條、骨頭和肌肉。省略掉越多皺紋，你的素描看起來會越好看。記得，在實際的臉上，皺紋並不是黑色線條，而是精細的陰影，要近看才看得出來。那也是為什麼我們在畫肖像時可以省略掉它們，但看起來還是很像。深的紋路即便遠看也看得到，就像頭部的暗面。但絕對不要把臉畫得像是一張皺紋地圖。

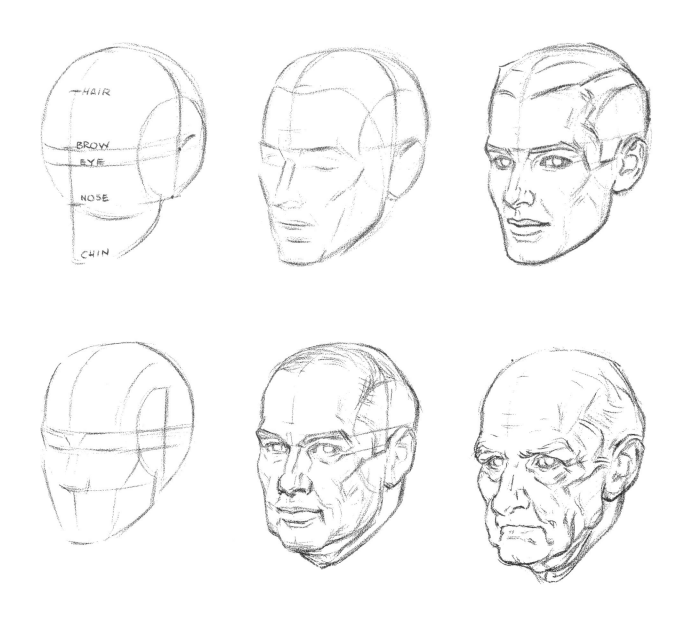

圖示31　不同年紀的臉

要讓一張臉看起來比較蒼老，你可以讓肌肉消瘦些，再多加些紋路上去。顴骨、下顎骨、下巴的角度也是老化的證據。隨著年紀增長，鼻子和耳朵的軟骨也會跟著變大。主要的改變是在臉頰、眼睛及嘴巴四周。下巴兩邊的肉下垂。眼袋出現了，眼角也會有比較深的紋路。嘴唇變薄且向內凹陷，唇上會出現更多的直線條。嘴角線條往下，延伸到下巴兩側。眼皮下垂，眉頭也往鼻梁下壓。額頭和眉間會有比較深的皺紋。這些是次要的，可以不用過度強調。當然，頭髮也會變少，髮際線往後移，頭頂的毛髮顯著變得稀薄。然而，還是要依照同樣的方式建構整個頭部。

調子（明暗）

從線條進入明暗調子是素描很重要的一步；調子是指光線對物像的影響。儘管素描時不需要像彩色畫一般帶出所有調子細節，仍然必須顧及相關的明暗。剛開始練習時，建議把光打亮一點，讓明暗更凸顯，或者挑選一個明暗面比較簡單的物像。陰影是出現在物像表面的一種形狀，所以在素描時，我們要同時考慮物像本身的形狀以及陰影的形狀。盡可能讓亮面和暗面單純一點。首先把光源朝下直射，接著可以試試採用背光。切記不要將兩道光照向同一個區塊，這麼做會造成不真實的光影，也會讓物像看起來不真實。素描是透過亮、灰、暗來呈現物像，如果沒有光線就看不到物像的形式。 在擴散的燈光下，我們看到的比較像是一團輪廓。假如光線從四面八方而來，物像會變平，因為背光面才會有半色調（halftone）、陰影（shadow）和投影（cast shadow）。

所謂投影是指陰影像道牆般籠罩在另一個面上，或者像下巴投射在脖子上的暗影。投影有自己的界線，端視光源從哪個方向而來。主要差別在於，陰影是光線照不到的地方。就一個圓型的物體來說，在陰影面之前會先有半色調，然後半色調漸漸融入陰影。但就方型或稜角分明的物體來說，陰影直接接在阻絕光線的邊角上。鼻子在明亮的光線照射下會在臉上投下陰影，而在較為平坦偏圓的臉頰上，陰影和光線交融。

明暗交融正是素描好壞的不同。倘若明暗之交太過模糊，一幅畫就會失去特色；倘若明暗交疊得不夠，又會變得過於生硬。一個判斷的好方法是問問自己：平面是否仍保持清楚，或者已經看不出平面？假如你把邊界修得過於柔和，讓平面看不出來是平面，則畫出來的肖像勢必看起來像照片拍的。因此，當你看著照片進行素描時，切記要把面做出來。

在畫平面時，我們可以藉由線條的方向來呈現不同的面，而無須過於調整明暗。（見圖示34）這麼做可以讓素描作品看起來更立體，但若水彩畫或油畫這麼做就會失真。這個原則在鋼筆素描時經常被使用，筆畫必須順著平面的方向。這種方法也可以用在其他沒有色調的素材上。

我希望讀者可以特別留意圖示33，我認為這是本書最重要的示範。該圖示融合了本書到目前為止所有的知識，包括：建構方式、解剖學、臉的平面，以及頭部姿勢的完整呈現。

仔細學習圖示33後，你也可以發展

屬於自己的方式。看看你是否能夠畫出你認為是由正確比例、解剖構造與平面組合而成的頭部素描。這麼做將會比畫了數百個肖像副本得到更多收穫。你將可以知道自己還缺了什麼知識。當你練習過幾個步驟，為了自我滿足，你可以把畫好的成品掛起來作為提醒。如果成品頗具說服力，你也會感到驕傲。它們也會引起他人的興趣，因為透過作品你展現並證明了你的知識。它們有助於你記住一個畫得好的頭部素描應該具備什麼樣的特質，但當然這些特質不會在階段圖中都看得到。在最後的完成圖，我相信你會感受到努力的代價，我也希望你相信素描不只是臨摹複製。

圖示35至39幫助你瞭解表現技法，儘管我認為對學生而言技法應該是最後的事。比例、解剖和平面對所有人來說都是最基本的，而在很大的程度上，技巧是個人的問題。可惜的是，學生通常無法看到許多頭部素描的好範例，因為很少有這樣的出版。

過去十年，在這個領域裡有少數幾個人好到足夠定期出版畫冊，很多藝術家素描頭部的能力都被隱藏在使用的素材之下。我想要請大家注意威廉·奧伯哈特（William Oberhardt，編按：1882-1958，美國肖像畫家、插畫家、雕刻家，他為美國眾議院議長Joseph Cannon畫的肖像登上時代雜誌創刊號），他是頭像素描的佼佼者。我希望讀者偶爾能看看他的作品。較之於美國，英國的畫派產出更多頭部素描的好作品，我想這是因為美國的年輕藝術家在學習頭部素描的具體知識前，便傾向尋找圖片資源。我以謙遜的心呈現本書所有圖示，因為很多畫家的技藝勝過我許多，但由於在這個主題上缺乏有用的書籍，我僅提供我所能提供的。

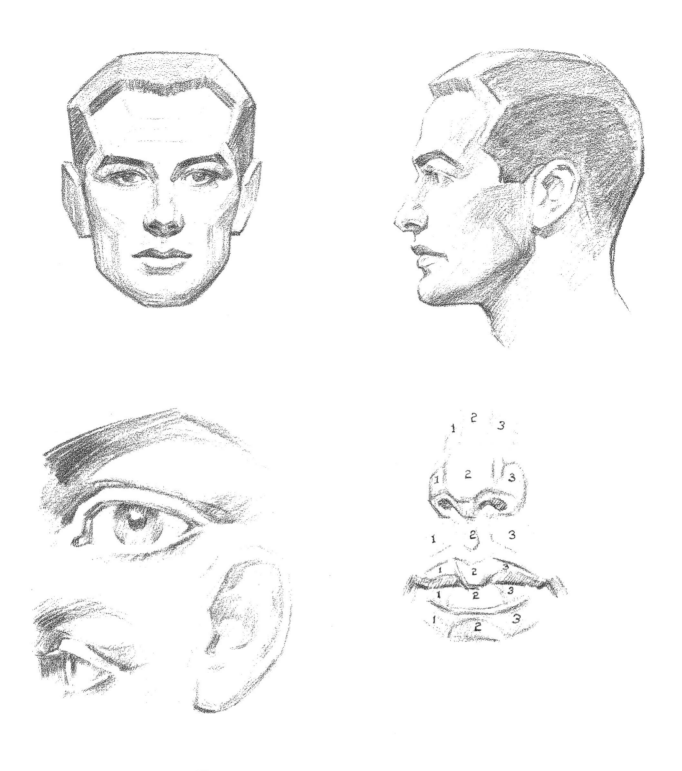

圖示32　面的構成

要練習光影明暗，請先翻到圖示9，畫出組成頭部的各個平面。這麼做有助於往下進行。唯有透過亮、灰、暗的表現才能呈現出立體。離光源越遠，陰影就越深。相較於明暗交錯，單一的亮面通常不難處理；半色調是比較複雜的。暫且忘記臉部紋路，想想平面的不同調子。

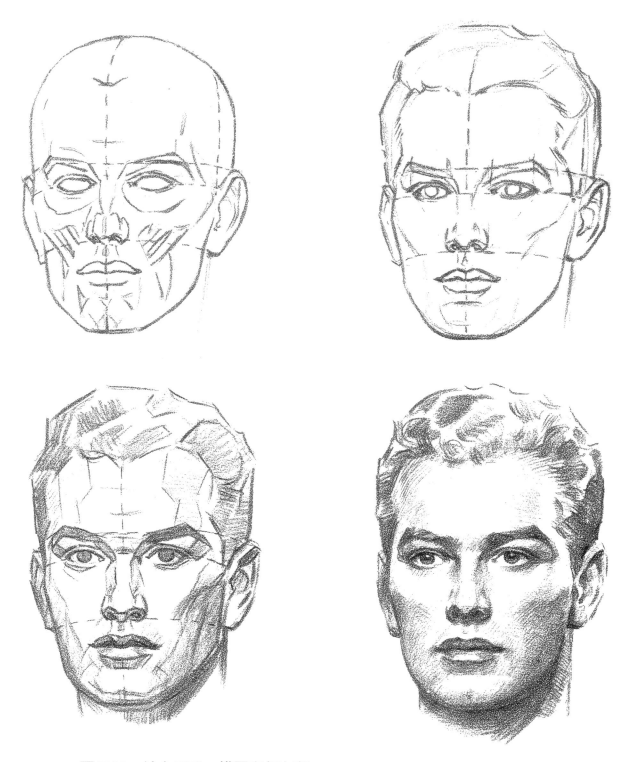

圖示33　結合平面、構圖與解剖學

本頁圖是書中最重要的示範之一，呈現出從解剖和建構的角度進行頭部素描的步驟。
從輪廓到平面，最後完成整幅肖像。不瞭解相關知識就無法根據這樣的流程進行；目
的不是要複製，而是靠你自己畫出來。仔細研究上圖，你會發現這些參考是無價的。

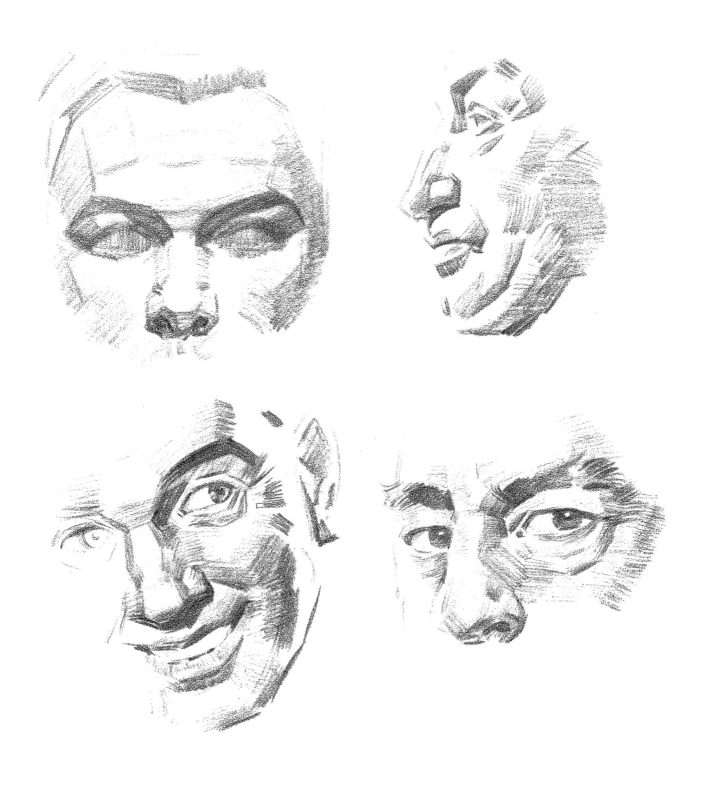

圖示34　以不同平面來呈現明暗

上圖顯示臉部的平面組合，每一個平面都有自己的明暗對比。亮調子的細微變化必須謹慎處理。藉由筆畫的方向，只需稍稍改變明暗就可以調整平面。如果你讓亮面比實際看起來更亮、暗面比實際更暗，臉看起來會更立體。

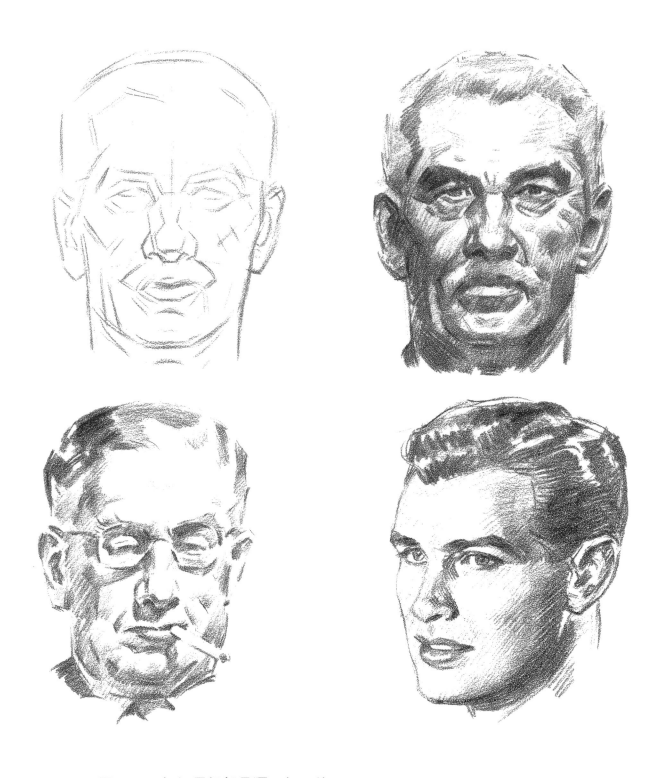

圖示35　每個長相都是獨一無二的

頭部是由形狀、線條與空間組合而成。由於頭骨和五官特徵各有不同,加上間距的變化,可以創造出千百萬的樣貌。忘記其他的臉,專注於你正在畫的臉。 把臉上每一種形式都強調出來。試著畫畫看實際的人,可以收集剪報和照片做練習。不要想著怎麼畫,畫就對了。

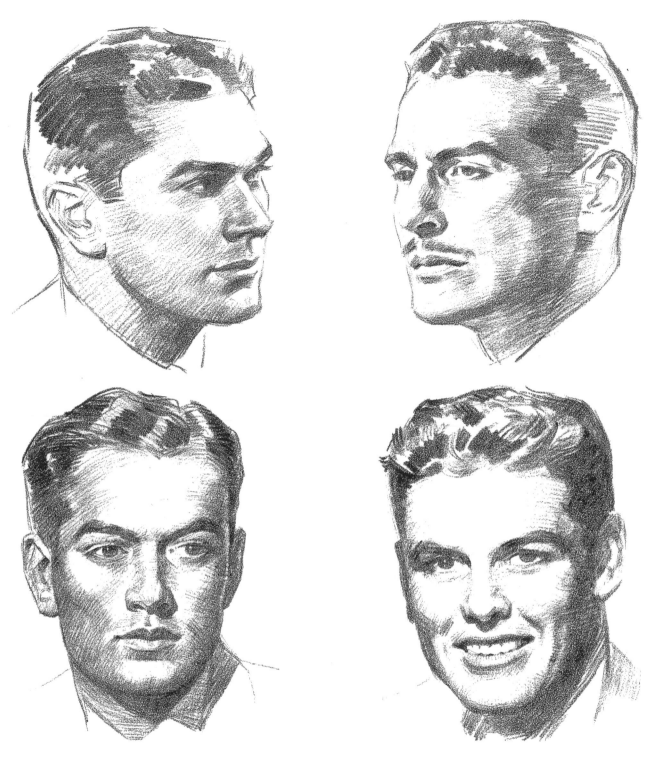

圖示36　不同人物類型

臉部的特色來自頭骨和肌肉構造的差異。但素描的美總是在於你如何運用線條、調子，以及如何表現明暗面。你可以用自己的方式去實驗，發展出屬於自己的方法和技巧。有時候未完成的草圖比完整的圖更具吸引力。

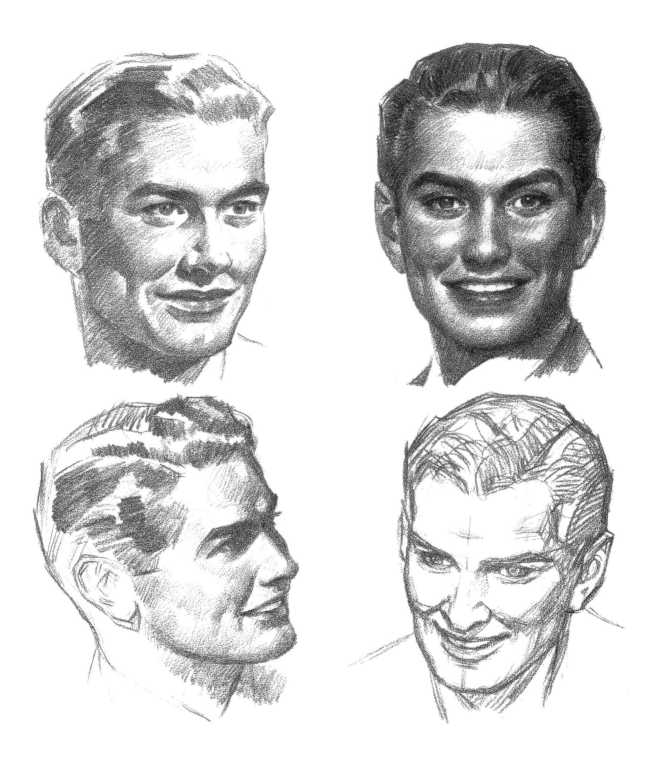

圖示37 微笑的男人

散發出快樂的微笑表情對任何藝術家來說都是難以描繪的。輪廓素描比調子素描來得容易呈現。假如你以肖像素描維生，看著剪報或照片做練習會很有用，因為真的模特兒很少能夠長時間維持同樣的笑容。特別要研究微笑時嘴角和兩頰的紋路與形式。

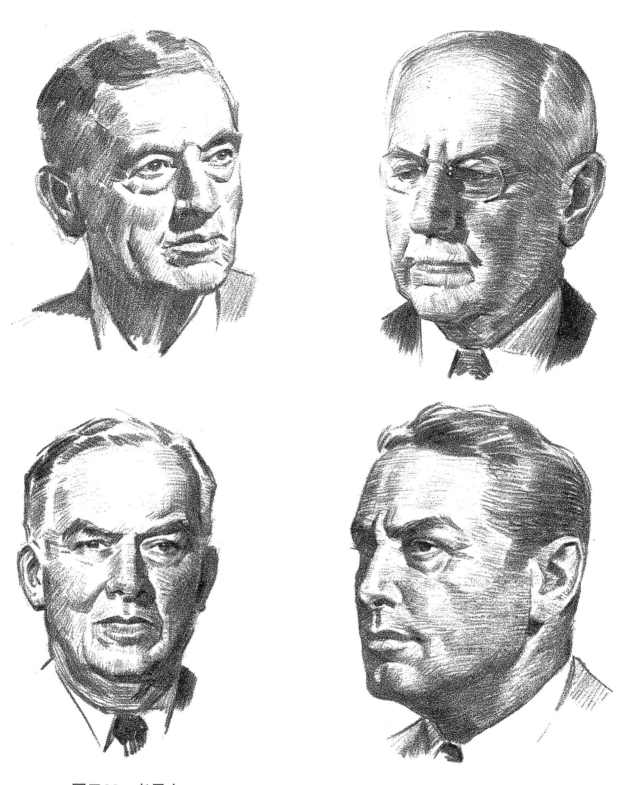

圖示38　老男人

年長男士的臉可以讓素描者有更多機會學習形式和線條。請注意，上圖的臉部皺紋大多被省略掉，只留下主要的紋路和線條形式。就算少了細微的皺紋，也可以呈現歲月的痕跡。

圖示39　人物塑造

結合構造、光影和表情，就是人物塑造：一張臉在某個時刻看起來給人什麼感覺。表情其實不過是正常臉部的扭曲，這樣的扭曲會造成臉部肌肉運動，改變表面看起來的樣子。因此瞭解臉部肌肉如何動作是很重要的。（見圖示21）

第二部 ｜ 女人的頭部

展現不同的美

在美國的商業廣告及雜誌插畫中，有辦法把女性的頭部畫得維妙維肖的人，通常都能夠荷包滿滿。商業藝術有許多不同領域，但其他路線的收益沒這麼高。這項技能可以為你敲開廣告商、編輯室、年曆製造商的大門。肖像素描比彩色畫來得有市場，因為價錢往往低了不少。一幅裱了合適畫框的肖像素描可以掛在家中任何地方，但彩色的肖像則多少僅限於掛在客廳壁爐台上的牆面。男人一般喜愛自己或妻兒的肖像素描更勝於彩色畫。幸好畫家繪製素描的成本較低，比彩色畫的費用便宜許多，價格也就能夠訂在一般家庭可以接受的範圍內。

肖像素描的發展可能性不應該被忽略。它可以是令人愉快的全職事業；也可以是有利可圖的兼職。倘若你真的仔細研究一家人，別人對你也會感興趣。這樣的研究可以畫出不少吸引人的圖像，適合擺在設備沒那麼講究的辦公室、大廳或活動場合。對一個做母親的來說，不可能不喜歡孩子的畫像。有許多畫家擅長肖像畫。肖像素描甚至可以透過照片來進行，只要加入正確的素描知識。

當你在素描女人的頭部時，務必以隨性、鬆散的方式表現頭髮線條。相較於精確畫出每根髮絲或每個捲曲弧度，通常簡單的塊面會顯得更加生動。另一個重要的特質，如我稍早提過的，是塊狀畫法。攝影鏡頭可以呈現物像的光滑面；而畫家則可以看出它的韻律和角度。

不知道為什麼，將男性特質擺在女性頭部會比將女性特質擺在男性頭部更能夠讓人忍受。時尚專家所挑選的模特兒往往是窄臉、下巴線條分明且身型骨感，更甚於全然女性化的類型。要瘦得足夠上時尚雜誌的版面，一張顴骨凸出的臉是必要的。某種程度來說，骨感的臉會讓人看起來比較有特色。我們多數人羨慕精瘦而非豐腴，或許是因為精瘦比較難達到與維持；至少在我們目前的審美觀下是如此。

這表示在畫女人的頭部時必須意識到平面，儘管不需要像畫男人頭部時那樣強調。圖示42是在同樣姿勢下，男女頭部的對比。注意看看，兩者的平面都顯而易見，只是在男人的頭部更為強調。此外，女人的嘴鼻的處理方式比男人更細緻。這裡我想要讓讀者感受到的是，基本上女人是比較圓柔的，男人則比較方方角角。要多強調這些特質，端視你對於物像的個人感覺。圖示44顯示了塊面的效果。

圖示45和46是一些女性頭部的素描範

例。圖示47與48可以看到圓型與方型的畫法。我建議你從生活經驗和豐富的刊物資源中，多練習這樣的頭部素描。

圖示49及50著墨不同年紀的特徵。畫年長女士時，豐腴是可以接受的。我們都喜歡胖嘟嘟的老奶奶。在素描她們時，你會深切體認到解剖學知識是必備的。年輕的女人努力掩飾臉部的各種凹陷或缺點，而畫家也會據此作畫，好讓她們開心。但皺紋和臉部的各種線條早晚都會出現。我們可以忽略皺紋，但必須仔細考量臉部各區塊的形狀。

年者者的下巴形狀變得不太一樣，表皮底下的肌肉形狀更為明顯。骨骼的形狀也會跑出來，因為表層肌肉不在牢牢固定其上。同樣原因也會造成肌肉之間的凹陷。贅肉跑出來，各種線條往下垂。對此我們可以寬貸一些，無須太過強調老化的過程；但若全然加以忽略，則會失去特色與相像度。

成熟、甚至年紀大的女性有她們的美。只要能夠將應有的特質展現出來，沒有人可以比老奶奶更和藹可親，她們少了年輕女孩的缺點與輕浮。但記得下筆要溫和一點，不過也不能造假或失真。不誠實的作品會傷害畫家的信譽，這一點比描繪任何肖像都來得重要。研究臉部老化的過程，熟悉老化是怎麼作用的，然後溫柔地對待它。

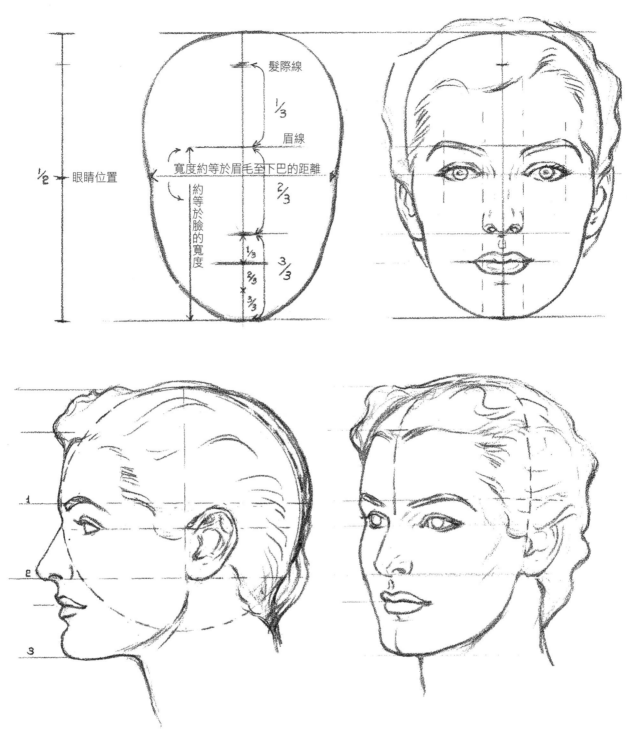

髮際線

1/3

眉線

寬度約等於眉毛至下巴的距離

2/3

約等於臉的寬度

1/3

3/3

2/3

3/3

1/2　眼睛位置

1

2

3

圖示40　建構女人的頭部

女性頭部的整體比例與男性頭部差不多，只不過骨頭和肌肉比較輕巧，也比較不明顯。在商業藝術中，下巴堅挺的女性形象比下巴圓潤更吸引人。女性的眉毛通常比男性的眉毛高一點。嘴巴比較小；嘴脣比較豐滿；眼睛也稍微大一點。切記不要強調下巴和兩頰的肌肉。

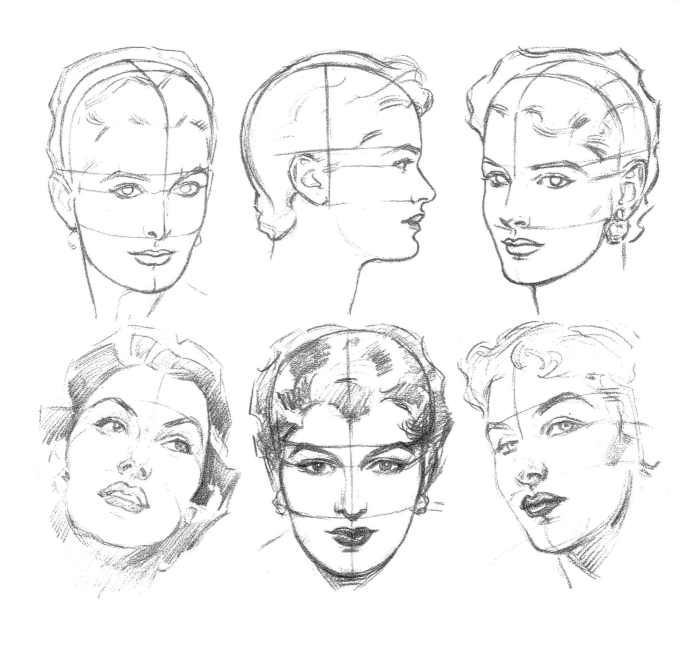

圖示41　基本構造

除非正確掌握臉部特徵的位置和構造，否則不可能畫出美麗的女子樣貌。鼻孔小巧，注意下巴和耳朵的位置。眼睛和嘴巴的位置必須恰到好處，避免看起來怪異又讓人不愉快的呈現。現在的眉毛看來比較粗；過去幾年則時興細眉。個人而言，我比較喜歡自然的眉型，但由於眉和脣常常是化妝的，就跟著流行的趨勢走。髮型也是同樣道理。注意整個頭髮的形狀，而非細節。

臉部的美就是比例的美，所以首先要學習比例，接著觀察物像的個別特徵。時尚雜誌裡有許多可以研究與學習的對象，也看得出來最新流行的妝容與髮型。小心不要把脣畫平了。準確在脣上畫出光影；假如光影畫錯位置，脣型和整個表情都會變了調。

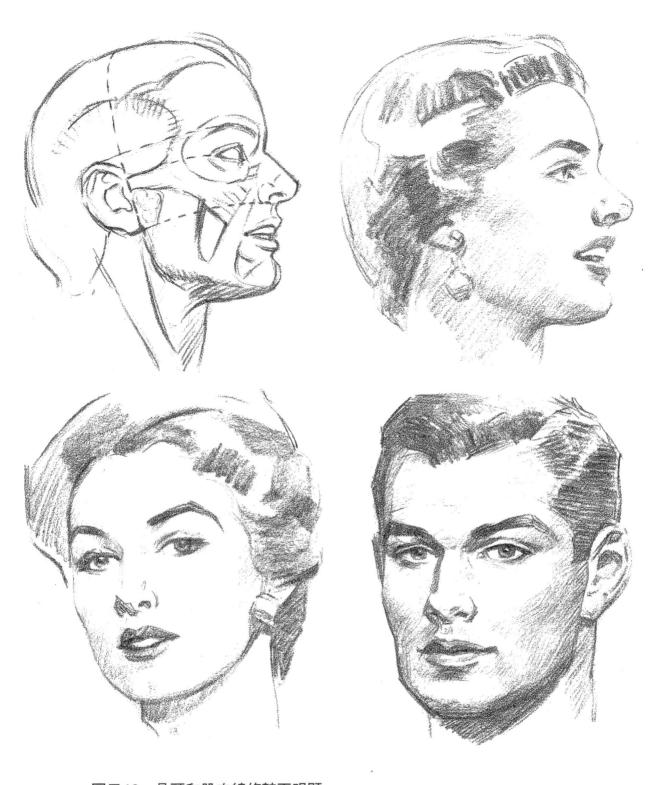

圖示42　骨頭和肌肉線條較不明顯

左上角是女孩頭部的解剖構造。在畫比較年輕的女人時，臉部不會出現明顯的骨骼與肌肉線條。儘管如此，我們必須知道解剖知識，才能讓臉部表情更有說服力。下排是男女的對比，可以看出男性的骨頭和肌肉結構比較明顯，臉部的各平面也更為強調。

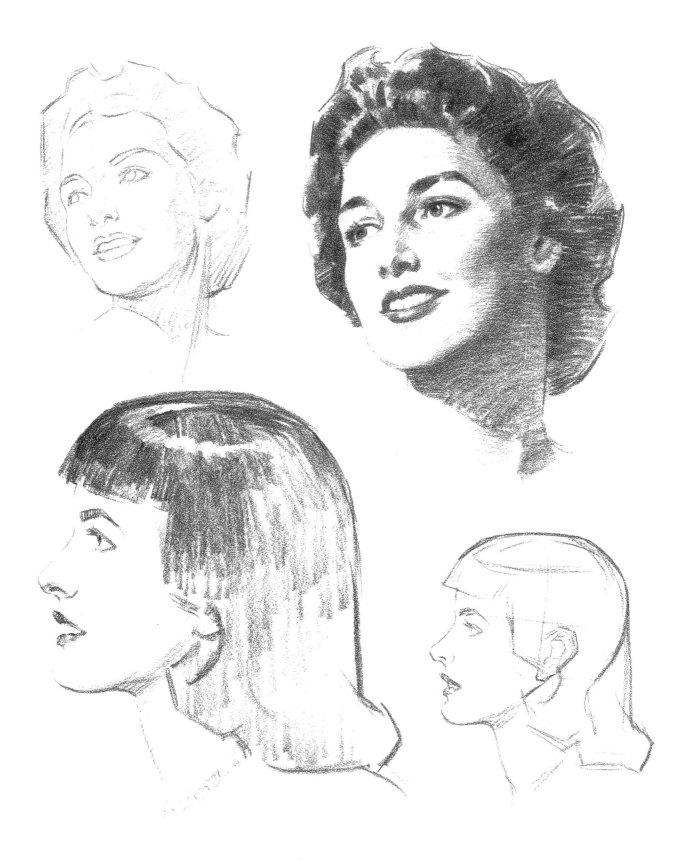

圖示43　魅力來自於基本功

<p style="text-align:center">圖示44　塊狀畫法也適用於女性頭部</p>

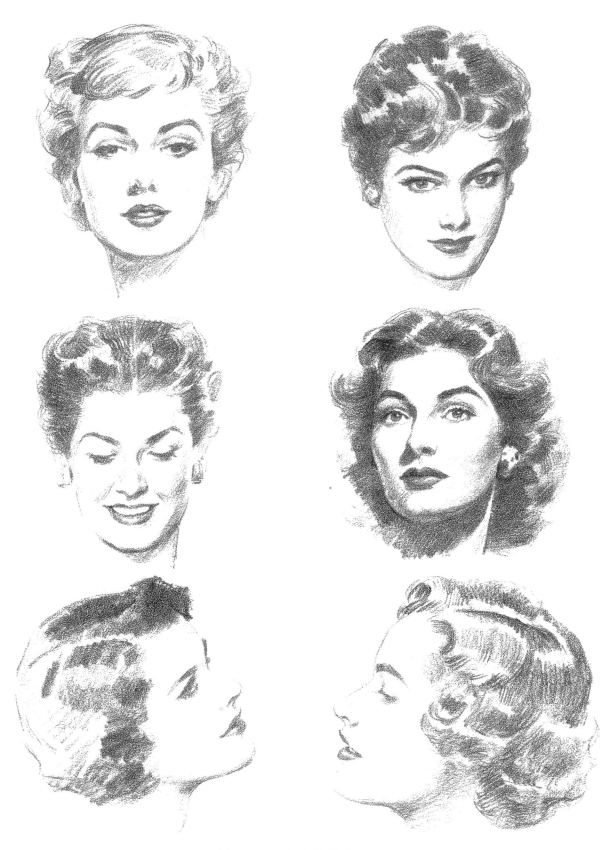

圖示45 女人的頭部一

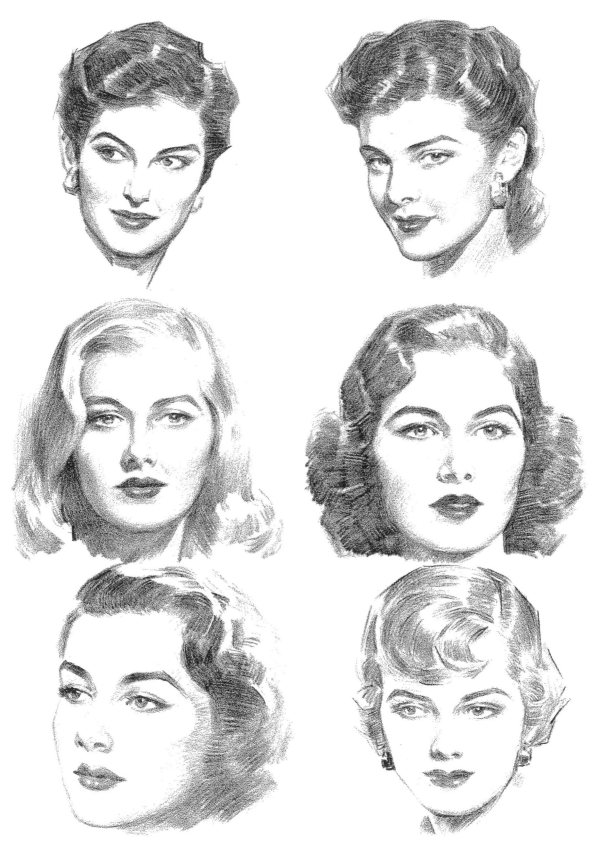

圖示46 女人的頭部二

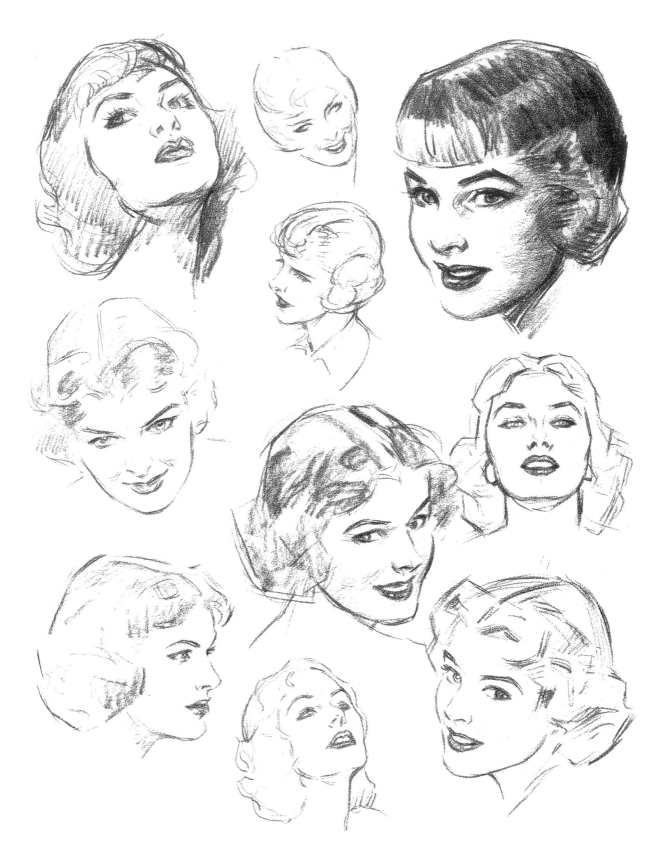

圖示47　素描範例一

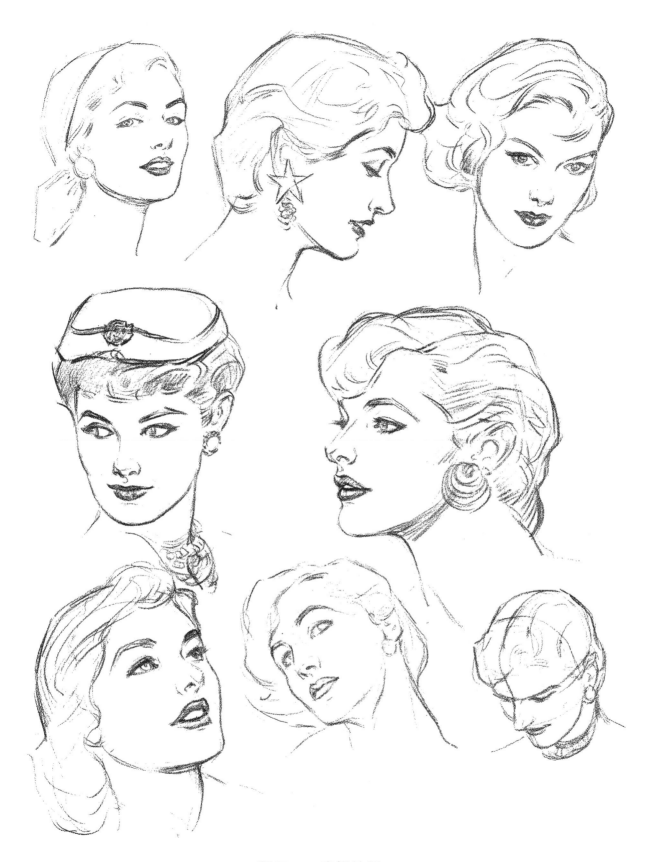

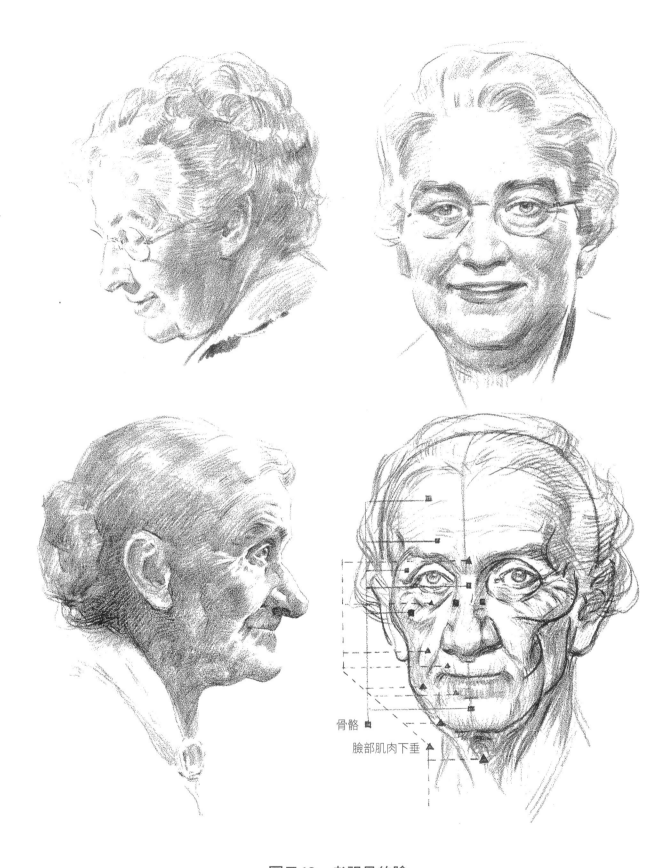

骨骼

臉部肌肉下垂

圖示49 老祖母的臉

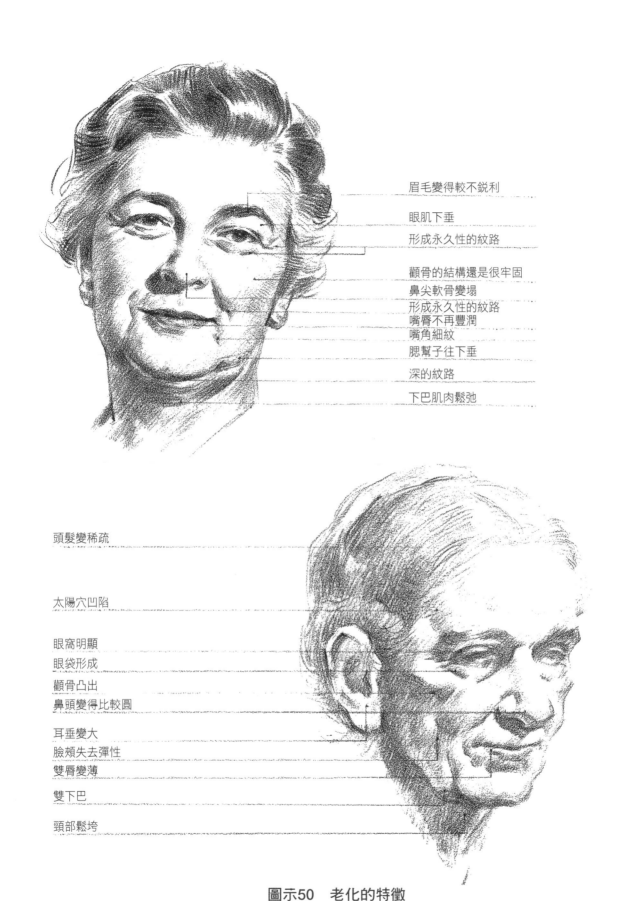

眉毛變得較不銳利

眼肌下垂

形成永久性的紋路

顴骨的結構還是很牢固
鼻尖軟骨變塌
形成永久性的紋路
嘴唇不再豐潤
嘴角細紋
腮幫子往下垂

深的紋路

下巴肌肉鬆弛

頭髮變稀疏

太陽穴凹陷

眼窩明顯
眼袋形成
顴骨凸出
鼻頭變得比較圓

耳垂變大
臉頰失去彈性
雙唇變薄

雙下巴

頸部鬆垮

圖示50　老化的特徵

第三部 | 嬰幼兒的頭部

可愛的肖像

嬰幼兒素描幾乎成了繪畫藝術的一個分支。插畫家與商業畫家的作品中時不時需要描繪嬰幼兒。嬰幼兒的圖片特別容易吸引人，讓多數家庭愛不釋手。

假如你瞭解嬰幼兒的頭部構造，他們的頭真的不比其他頭難畫，有時甚至更為容易。對於畫家來說，重點是構圖與比例；而解剖學有助於認識比例與構造。頭骨的構造總是最重要的；深層的肌肉對表情的影響則有限。如圖示51與52，嬰幼兒頭部的比例不同於成人的頭部。

小小孩的頭部骨骼尚未發育完全。下顎、顴骨及鼻梁相對比較小，所以他們的臉占整個頭部的比例也比較小。眉毛以下的臉部占了頭部的四分之一，鼻尖軟骨朝外，小鼻子看起來總是翹翹的；鼻梁比較圓也比較低。上唇較寬，還沒發展好的下顎常常往內縮，或脣下顯得有些凹陷。

虹膜已經發展完全，讓他們的眼睛看起來又大又圓。由於頭部相對較小，所以眼睛看起來比成年人大。眼距過近的話會讓嬰幼兒的臉看起來沒那麼討喜，若沒抓好距離常常會毀了一幅畫。寶寶睡著時，是研究他們頭部的最佳時機，否則只能靠照片和報章雜誌的圖片。畢竟他們醒著時總是動來動去，誰也拿他們沒轍。最好就把一般的比例記在你的腦袋裡。

塊狀的畫法同樣有助於讓嬰孩的頭部素描更生動。嬰幼兒的臉非常平滑圓潤，但如果過於拘泥於這項特質，最後可能會讓畫作失去特色。

倘若你覺得臉部素描的平面界線看起來很干擾，可能是你距離畫作太近了。茂德‧圖西‧凡加（Maude Tousey Fangel）是寶寶肖像最棒的畫家，他畫的角度和平面都非常生動。印象派畫家瑪麗‧卡莎特（Mary Cassatt）的畫也是如此。

圖53顯示嬰幼兒頭部的形狀就像顆圓球凸了一塊。五官的上下距離相對比較短，臉看起來比較寬。一開始建構基本形狀時，就應該納入這些可愛的特徵。在圖54中可以看到眼睛位在球面下半部的第一條四等分線上。最上面是眉線。眼睛下面的四分之一是鼻子，再來是脣、下巴。

圖58是三至四歲孩子臉部的四等分線。眉毛稍微低於眉線，鼻、眼、脣則在分割線之上。這樣的改變讓寶寶看起來長大了些。事實上，我們可以把下巴畫多一點，讓臉看起來長一點。圖示55、56、57顯示各種嬰幼兒的頭臉，都是根據上述的比例繪製，只是透過微調五官的位置，以及臉與整個頭部的比例，讓每張臉看起來有些不同。儘管比例差距不大，但嬰幼兒的頭型大有不同。如同成年人的頭部，嬰幼兒的頭型也有寬、有扁、有長、有短。

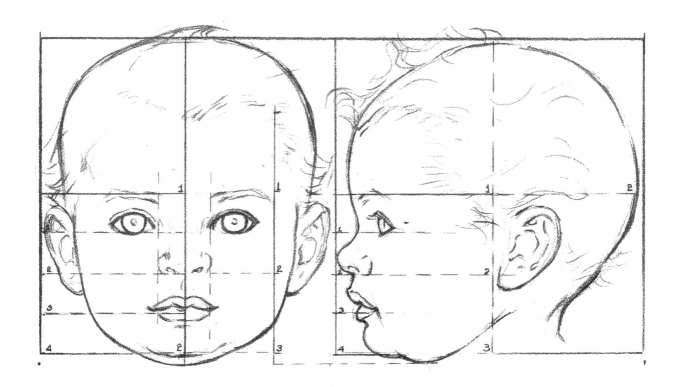

圖示51　頭部比例：一歲

從出生後到一歲及兩歲間，嬰兒的頭骨快速發育及變化。頭顱在嬰兒階段成型；原來的形狀取決於胎兒時期被擠壓的程度，以及骨頭的硬度。為了讓生產更順利，嬰兒的頭骨並未閉合且比較柔軟；出生之後，頭骨則會隨著外在條件、腦部發育、骨縫密合而調整。不同人種的頭顱形狀是遺傳的，但個人的差異則受環境影響。

相較於成人，寶寶的頭顱明顯大於臉部許多。眉線以下的臉部占整個頭部約四分之一。所以眼睛位在中線以下。最方便的構圖方式是四分法。除了眼睛，各分點分別是鼻頭、嘴角和下巴。

隨著頭部發育，臉的比例會拉長，眼睛和眉毛也跟著往上移。事實上，下顎骨的發育讓下巴拉長，鼻子和上顎也變寬。由於這樣的改變，成人、甚或青少年的眼睛就位在頭部的中線上。知道這一點很重要，因為眼睛的位置和孩子的年紀相關。嬰幼兒的虹膜發育完全，不會隨著年紀變大而改變；所以成人的眼睛看起來相對來說較小。眼皮的開口也會隨年紀而變寬，所以成人的眼睛會露出較多眼白。

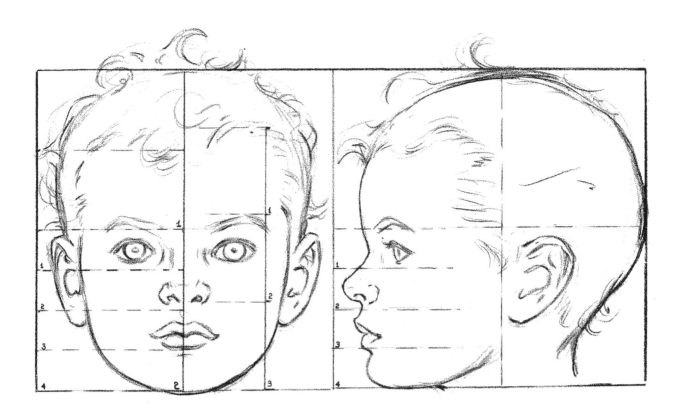

圖示52 頭部比例：二至三歲

到了兩二歲的年紀，眼睛往上提到臉部第一個四分區的中間。鼻子和嘴巴看起來也往上移了，而眉毛高於頭部的中線。現在下唇位於第三條四等分線上，耳朵則快碰到中線。然而，整個臉部的比例已經屬於二等分：髮際線到眉毛、眉毛到鼻子下方、鼻子下方至下巴底。事實上，這三個等分會再長大，但比例不變。注意看看上圖左的三等分線。

在畫小小孩的臉部時，採四分法會比三分法容易。雖然他們的頭比較小，但五官的距離相對較大。雙眼間距較寬，上唇較長，眼睛到耳朵的距離遠。你必須掌握這些比例，才不會讓嬰幼兒的頭看起來像個光頭老男人。嬰幼兒的嘴巴在放鬆時好像噘了起來，上唇微翹。下巴雖小，但肉肉的。耳朵差異頗多，有的很大，有的小巧，但它們通常偏圓，而且比臉部厚實。嬰孩的眉毛較稀也較不明顯；黑髮者眉毛會比較明顯。鼻子小，鼻尖上揚，鼻型偏圓，鼻梁尚未發育好。雙頰飽滿。

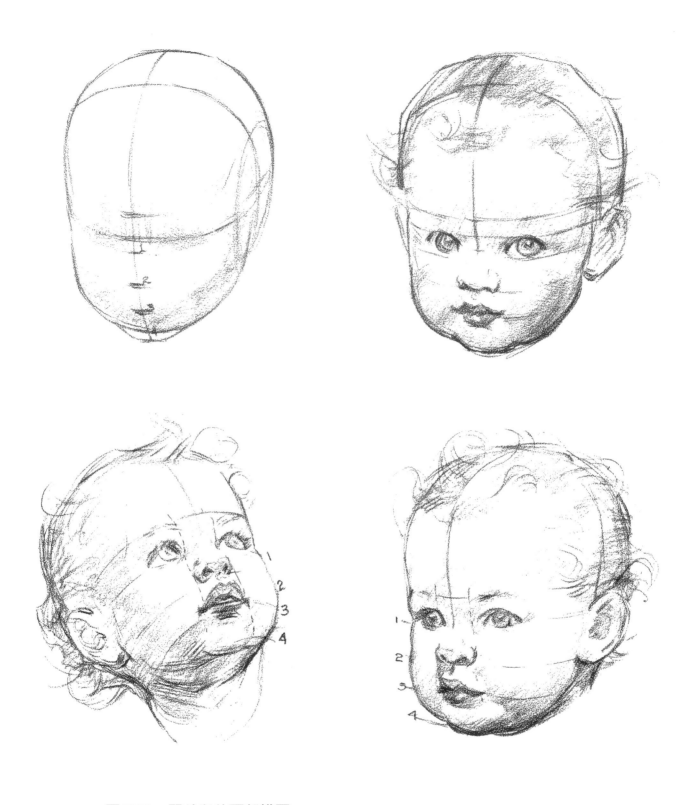

圖示53　嬰幼兒的頭部構圖

在畫小小孩時，先畫出一個球體與平面，但平面要較為短小。眉毛落在中線上。眉毛以下的臉部可以分成四等分。眼睛位在線1上。鼻子底端位在線2。嘴角位在線3。下巴稍微超出線4。耳朵在中線以下。

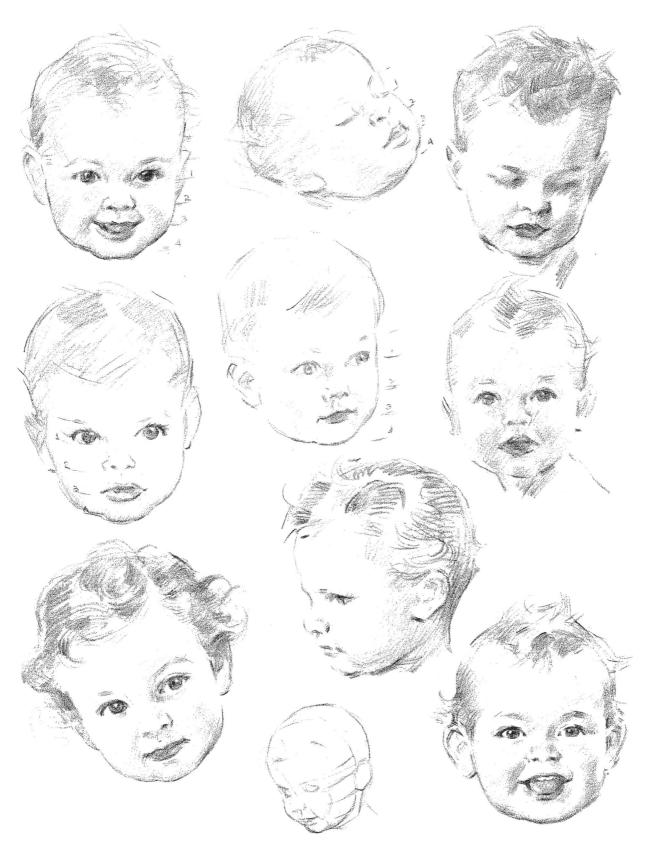

圖示54　嬰幼兒素描

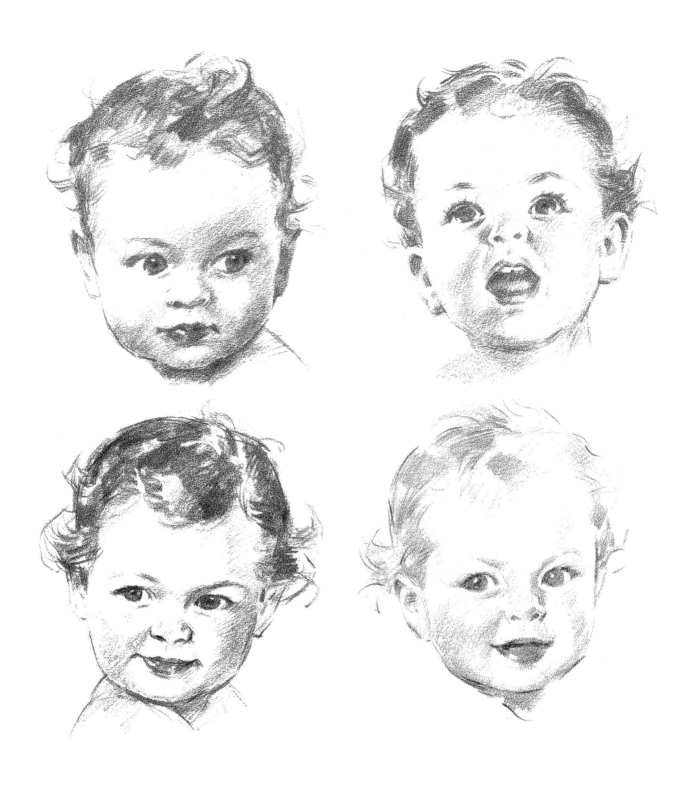

圖示55　各種嬰幼兒的頭臉一

雜誌裡有各式各樣的嬰幼兒照片，是練習素描的最佳範本，畢竟沒有哪個寶寶會乖乖
坐著不動，讓你研究他臉部的比例。畫家頂多能夠做到速描。因此嬰幼兒的肖像素描
通常是透過照片來完成，如同本頁的範例。

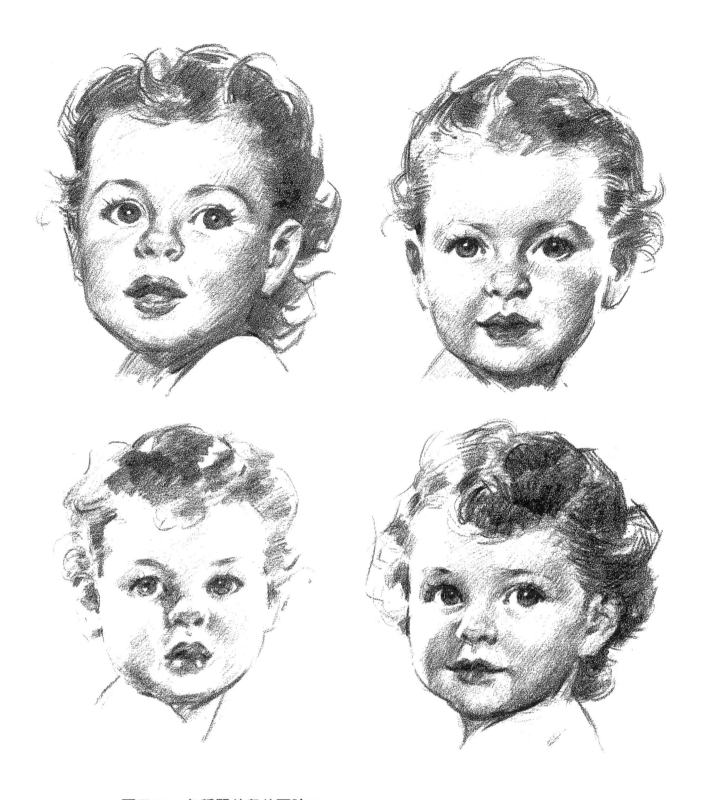

圖示56　各種嬰幼兒的頭臉二

當嬰孩長出頭髮，看起來年紀會大一點，但五官比例變動不大。有些孩子的睫毛很長，加上本來就又大又圓的眼睛，顯得非常可愛動人。不用太強調眉毛，淡淡的就好。

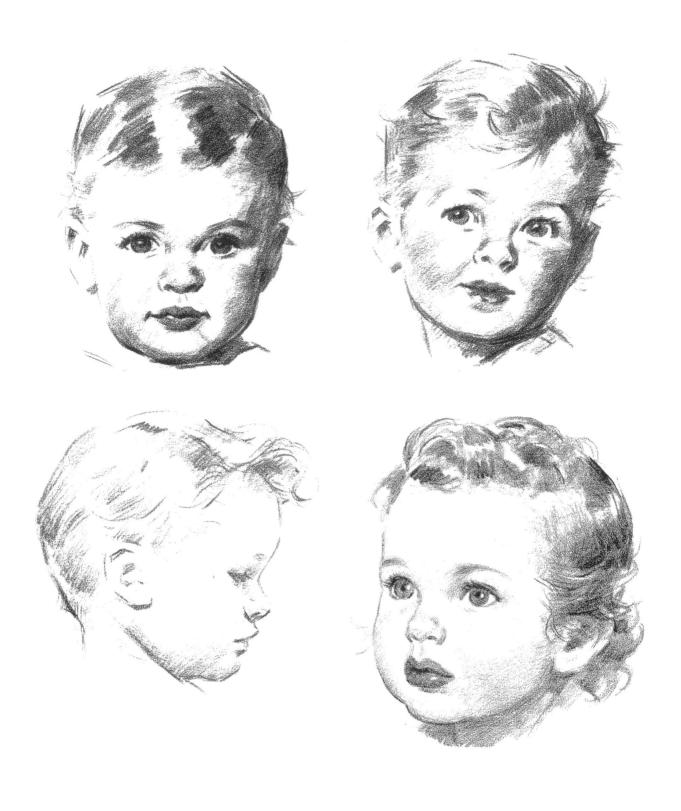

圖示57　各種嬰幼兒的頭臉三

嬰幼兒的鼻梁較低且中間有點凹陷，鼻孔比較寬。當他們沒有在笑時，上唇會微微翹起來。耳朵比較低，下巴圓滑內縮。雙頰飽滿，通常可用亮色調凸顯。

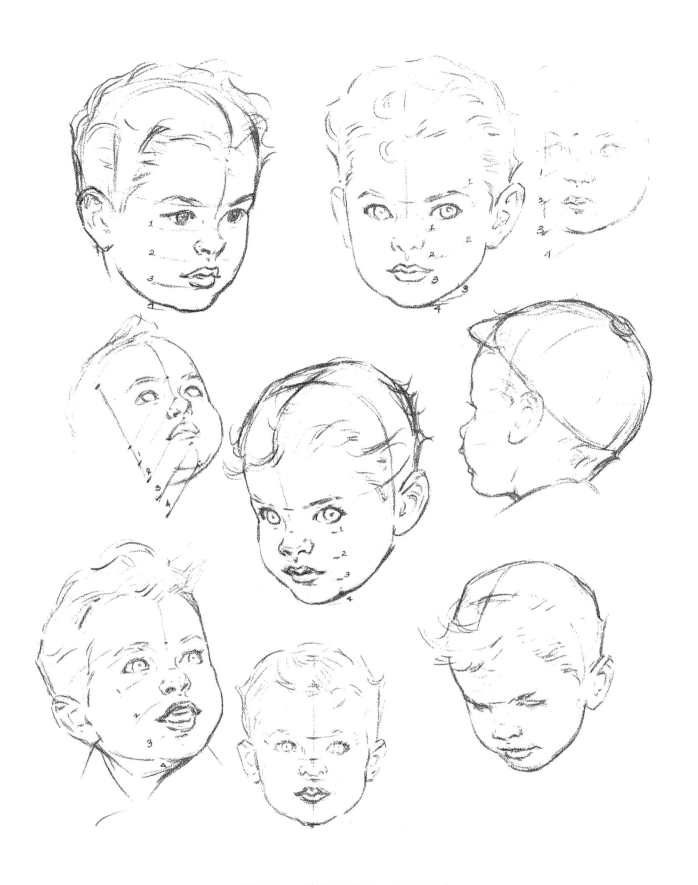

圖示58　臉部四等分：三至四歲

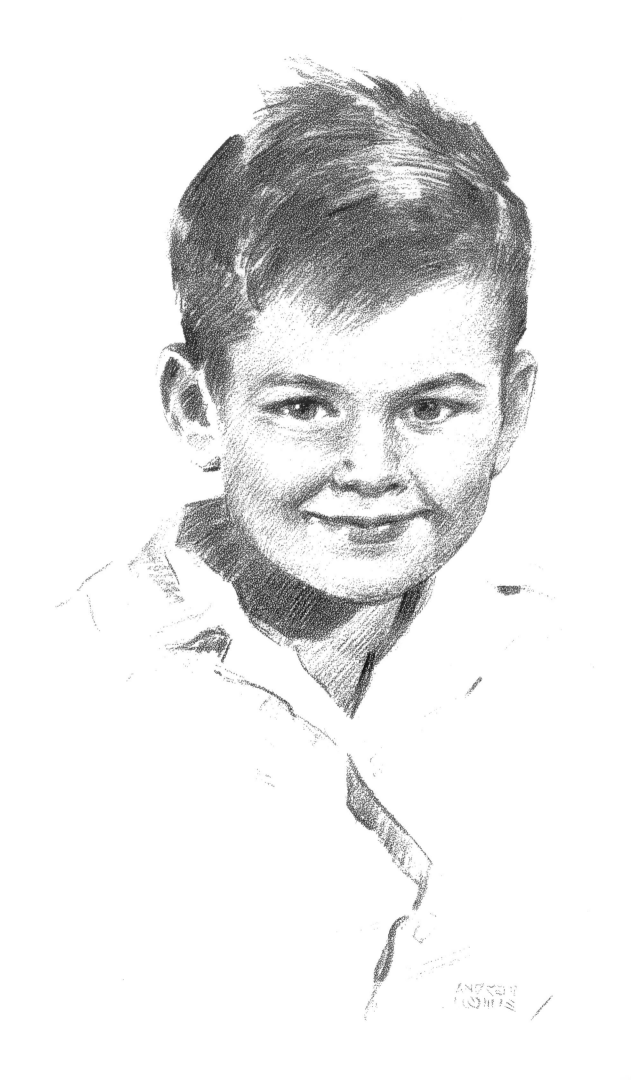

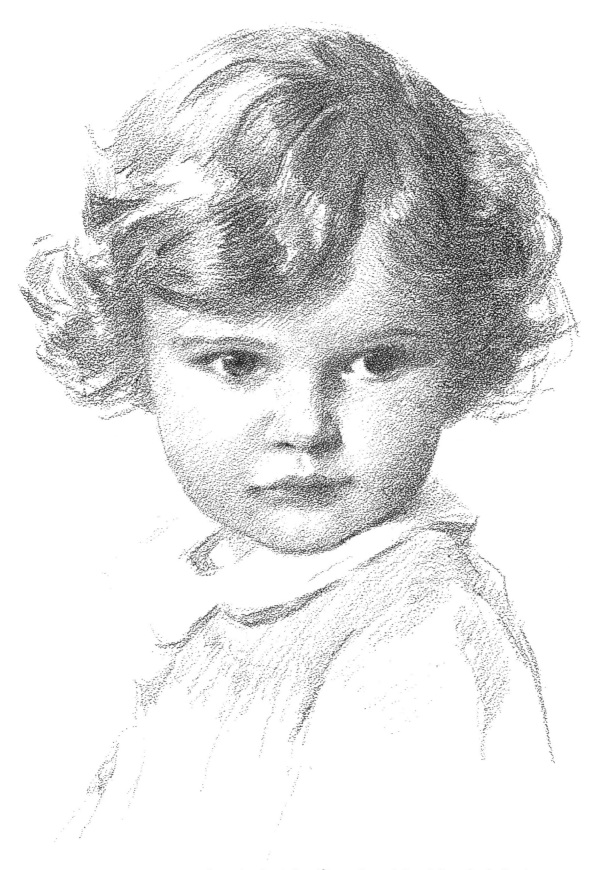

第四部 ｜ 男孩與女孩的頭部

最美也最神奇的設計

　　沒有任何藝術分支可以被化約成單一公式而不危及藝術本身。當然,我們確實在尋找可以達到某個目標的方法與工具,而這樣的目標往往具有正確性。然而,藝術無關乎正確性與否。藝術並不總是完美。我們可以說藝術是一種表現的形式,而各種表現不能被公式所侷限,只能被指引,朝向更有意義與真理的境界。非洲的雕塑是一種表現形式,因此它是一種藝術。它當然沒有我們所認識的那種真理,但它的意義可能遠甚於我們的理解。我們可以透過簡化、甚或忽略次要的事實,達致更高的真理。細節可能是無關緊要的次要事實。雙眉上的每根毛是細節,是次要事實。每個葉片是細節,我們更感興趣的可能是整個山坡,以及陽光對它的照拂。

　　在素描小孩子時,依循我們對孩子的感覺,更勝於建構法與解剖學的技巧。閃爍在孩子髮梢上的光線美得就像灑在山坡上的日光。男孩淘氣的眼神才是我們要畫的,而不只是完美的眼睛構造。

　　我們很容易執著於技巧而忘記目的。技巧必須與心靈合一;一幅空有技巧而無靈魂的作品是毫無意義的。反過來說,要把感覺畫出來,必須借重技巧,以及技巧背後的知識。

　　素描、彩色畫或各種表達形式的任何領域,都是整體設計的一部分。光線與陰影、輪廓與線條、質地與素材都可以被視為設計的一部分。進行肖像素描時,髮型、頭部的投影、衣服等等都是一種設計。臉部的光影本身也是設計,不論好與壞,不論我們意識到與否。整個頭部也是一種形式的設計,一個偉大的設計,功能性與藝術性兼具。

　　我之所以說這些,是希望我們可以帶著人性與欣賞的角度來看待我們畫的物像。對我來說,世界上沒有什麼比小孩子的頭部更美與更神奇的設計。生命尚未在他們臉上留下傷痕,也沒有焦慮與挫折的痕跡;他們是初綻放的花朵,鮮嫩又動人。假如孩子無法感動你,或許你不該畫他們。當你無法投入情感,就無法畫出好的作品。當你的工作已經樂趣不再,往往只能停滯在技巧的層面。

　　我的作品很多是描繪孩子,我畫得越多,便越能感受到其中的樂趣。在畫了數千幅成人肖像後,我發現還有許多迷人的事實是我尚未觸及的。而孩子的肖像素描是一塊相對未被開發且巨大的市場。我們需要更多孩子的肖像素描,而不只是照片,不論是廣告上或家中牆上。孩子不會好好坐著讓你畫這件事無須令你卻步。你可以根據照片畫,但還是得運用表現形式,而不只是精確描繪每個細節,才能讓作品更具藝術性。

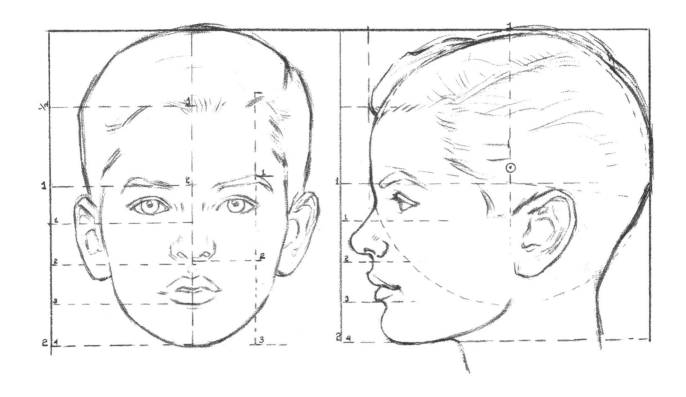

圖示59　頭部比例：小男孩

小男孩的頭部比例和幼兒差不多。但現在他們的臉部變得比較窄，從正面看皆落在方型的結構裡。雙眼看起來也比較小了，不是眼睛變小，而是臉的面積變大。大大的圓眼睛僅適用於小小孩。如上圖，男孩的下顎開始拉長，讓下巴顯得比較明顯。鼻梁隆起，鼻子也變得比較長，幾乎碰到四等分線的第二條線。下唇位在第三條線上。頭髮逐漸茂密，讓頭看起來更大，臉相對就小了，也讓他們看起來更可愛。如果孩子是捲髮，做母親的有時候會讓頭髮長到蓋住半邊臉。所以很重要是知道頭骨的真正形狀。很難要求小男孩乖乖坐著，要畫他們就跟畫嬰幼兒一樣，最好從照片開始練習。注意，耳朵更靠近中線了。小男孩的後腦杓似乎比較大，因為脖子相對比較細，頭骨底部的肌肉尚未發育好。

鼻孔變大，上唇變得比較短。在這個時期，耳朵大了不少。我相信耳朵在十歲或十二歲時就發展完成。從鼻子到耳朵的距離還是很大。睫毛長。毛髮附在兩側太陽穴上。

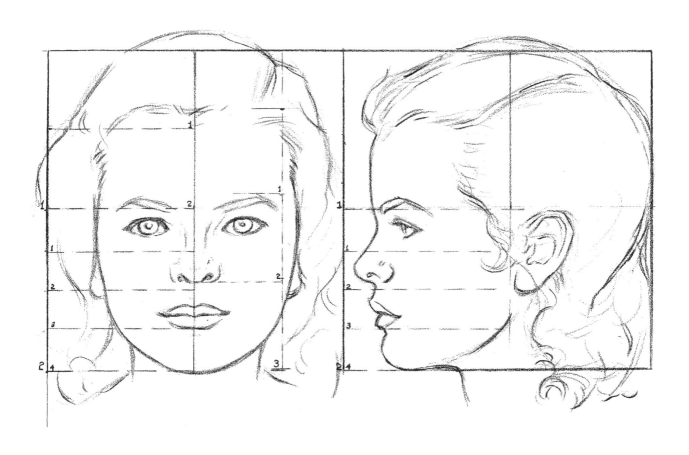

圖示60　頭部比例：小女孩

小女孩的頭部比例和小男孩差不多。她們的特徵是眼睛較長，下巴較圓。通常雙眼皮還沒那麼明顯。她們的輪廓線幾乎都偏圓。明白這一點有助畫出較女性化的小臉；塊狀的畫法則會讓小男孩看起來男性化一些。

小女孩的前額比同年紀的男孩高。有人認為女孩比男孩成熟得更早。我不曉得是不是因為這樣，她們的額頭比男孩寬又高。但我知道男孩的髮際線比較低，所以看起來比較稚氣；而女孩的高額頭讓她們顯得更像少女。髮型的描繪對表現小女孩的頭部非常重要。

切記不要把小女孩的嘴畫得太大又太黑。這麼做會讓她看起來像個大人，或出現讓人不太喜歡的神情。小女孩的頸部是圓的，相對頭部來說也偏窄。下巴的輪廓線不會延伸到耳部。線條鮮少過於銳利。前額有點突出。臉部的平面都是圓的，但別讓整個臉部顯得太過光滑，可以將塊狀的畫法應用在頭髮上。耳朵小巧，靠近中線。眉毛淡淡帶過即可。

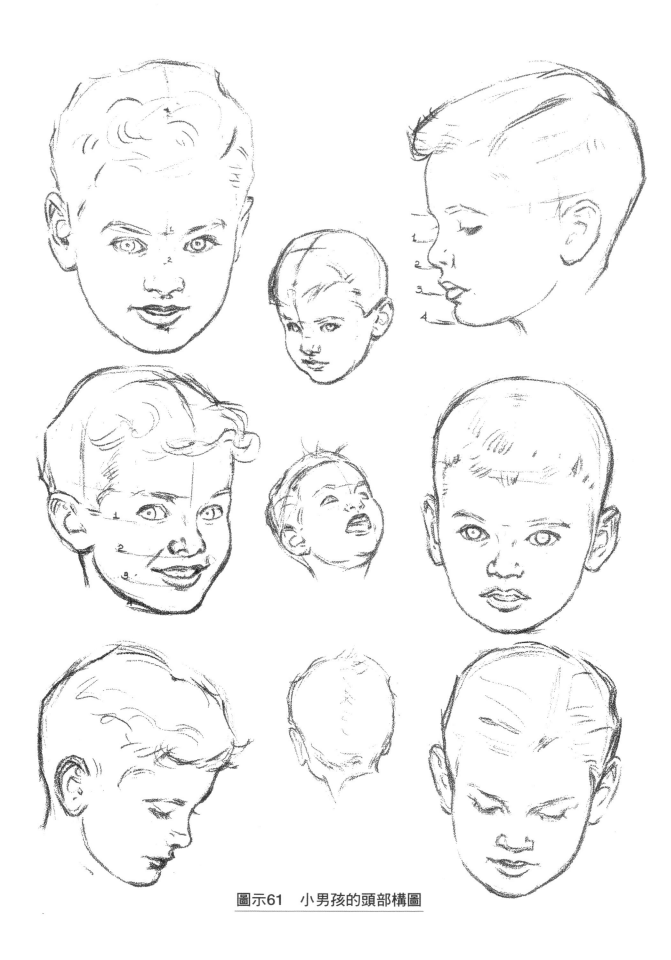

圖示61　小男孩的頭部構圖

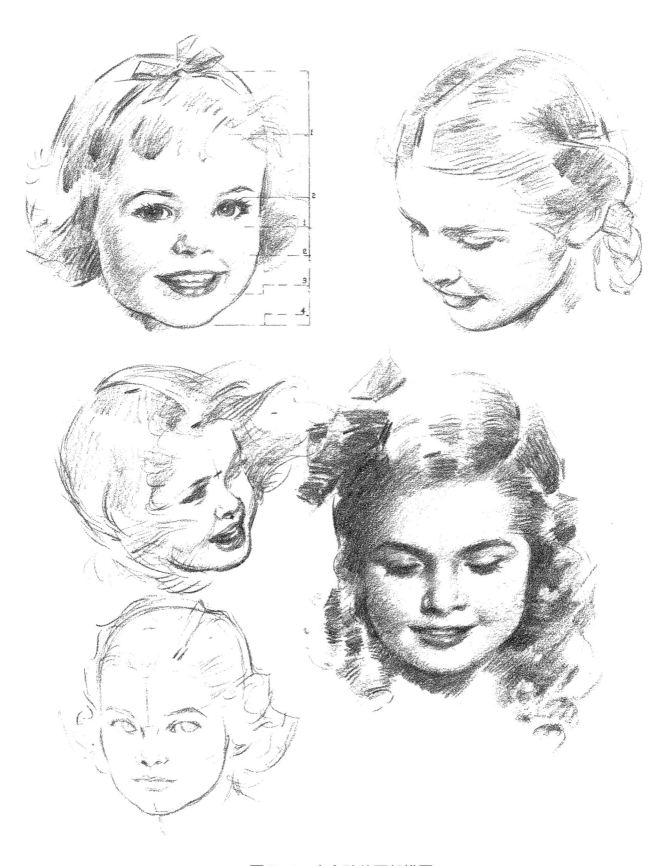

<p style="text-align:center">圖示62　小女孩的頭部構圖</p>

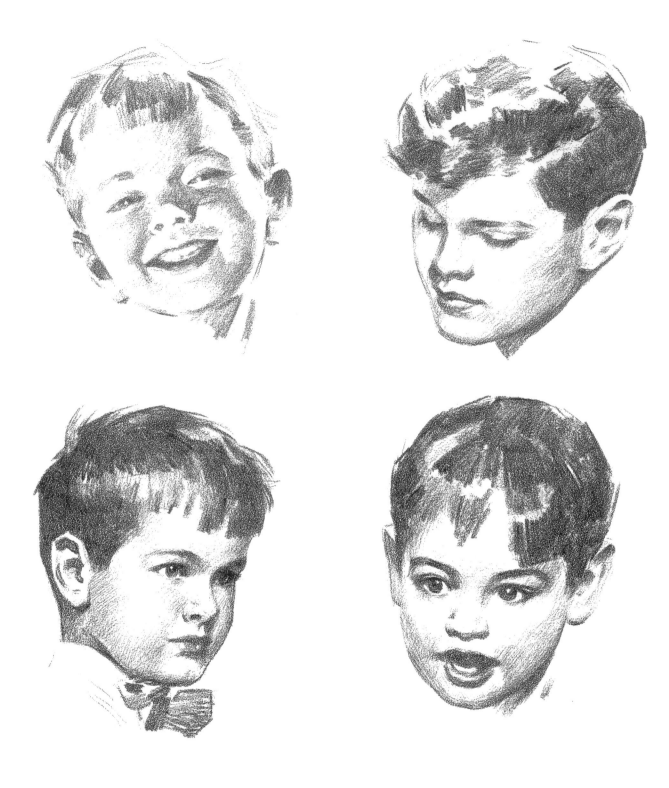

圖示63　各種小男孩的頭臉一

在素描頭部時，有時候背光或從後上方往下探照的光，可以有效與正面打光結合。但切記不要讓兩種光源落在同一個平面上，因為這樣會造成交錯的陰影。以塊狀的畫法呈現頭髮。

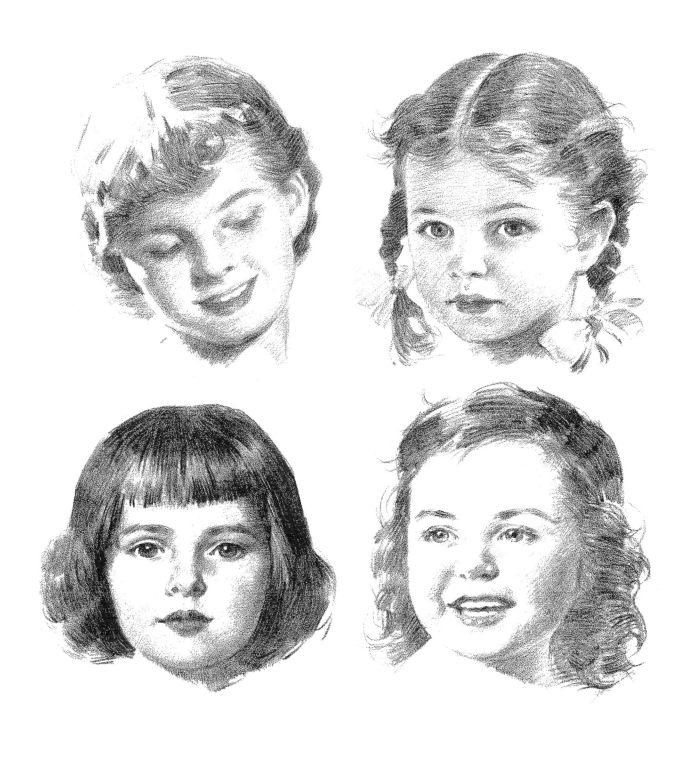

圖示64　各種小女孩的頭臉一

頭髮的呈現方式攸關小女孩頭像的吸引力。髮辮永遠不退流行。劉海也總是很受歡迎。頭髮微捲或鬆垂在肩上也很常見。在彩色畫中，小髮夾的效果也令人印象深刻。

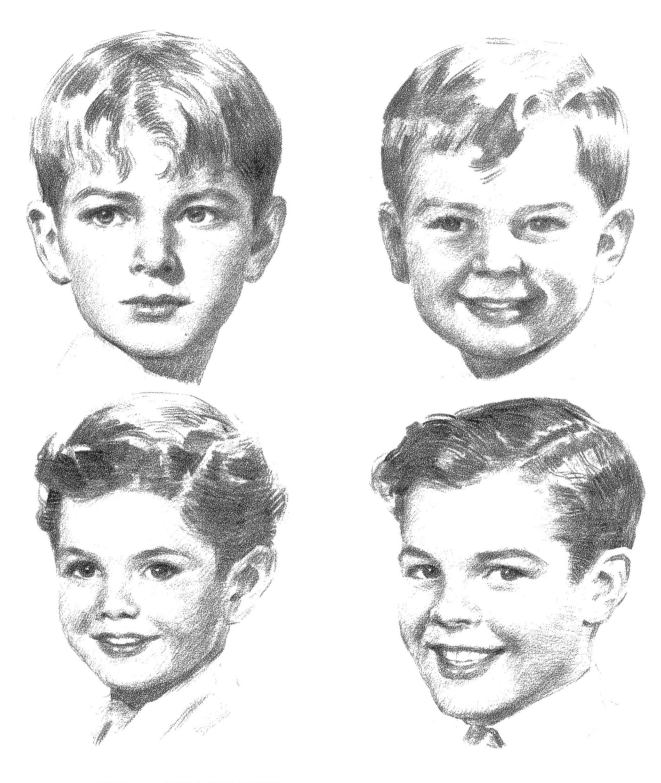

圖示65　各種小男孩的頭臉二

隨著素描的技巧進步了，你會對於物像的個別特徵與個性更加敏銳。孩子跟大人一樣
充滿各種情感與情緒，而且更加外放與明顯。隨著年紀漸增，我們學會隱藏真實的情
緒，有時候把情緒埋得太深了。多數的孩子則比大人更加真實。

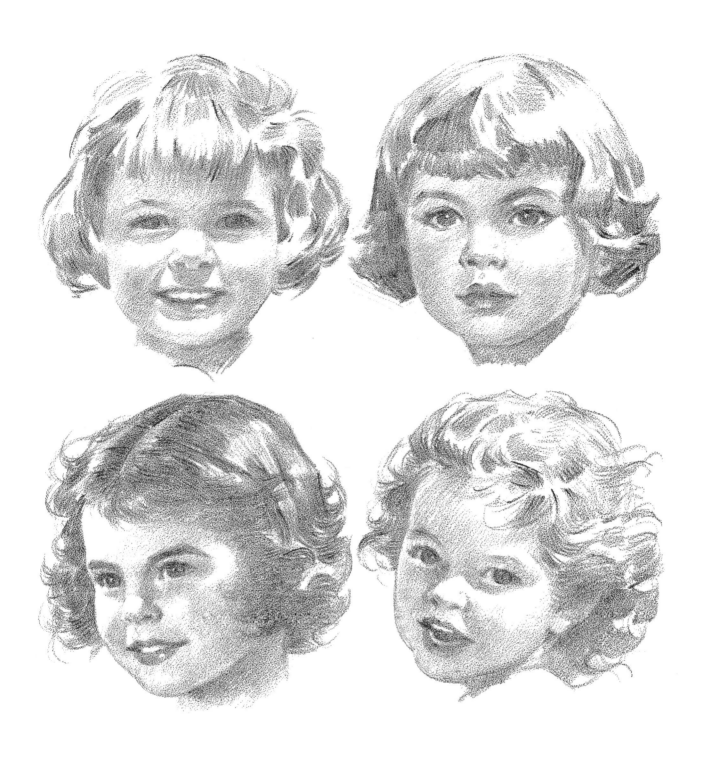

圖示66　各種小女孩的頭臉二

要畫出孩子的某種表情，最好先用相機把那樣的表情拍下來。孩子的表情變化很快，
實在無法叫他們維持著同一個表情。

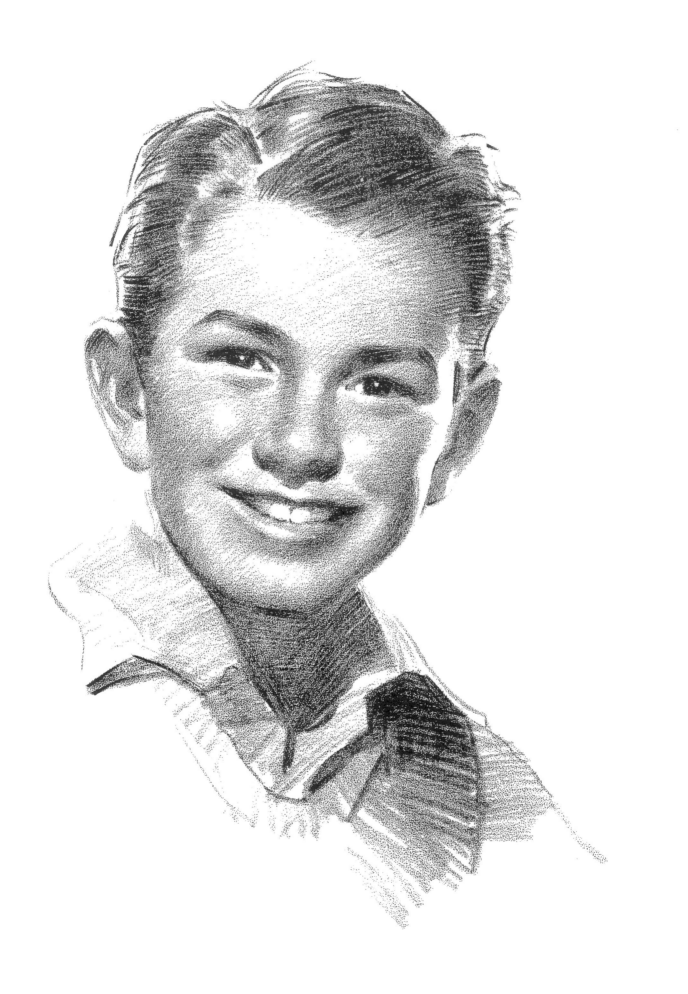

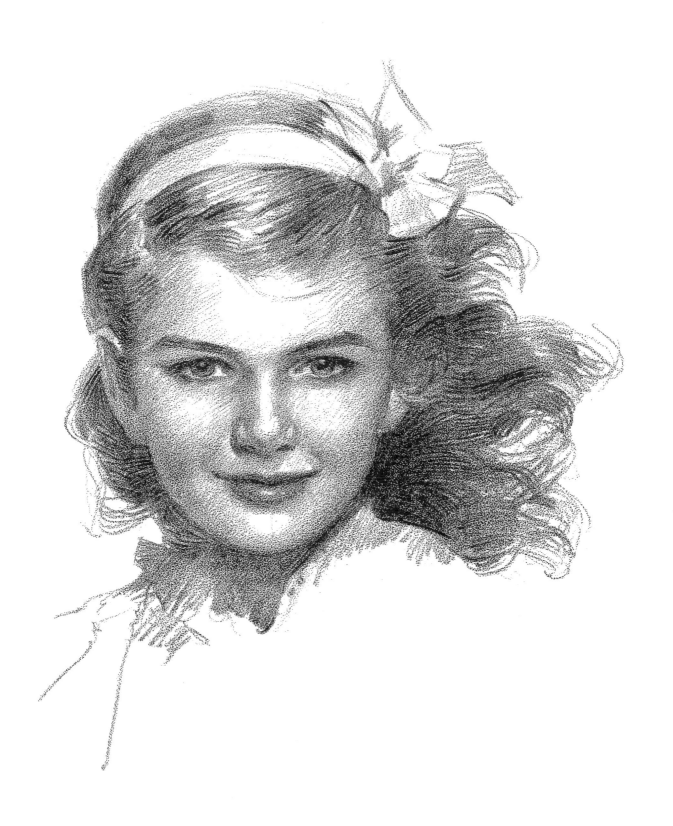

學童

帶著笑容去畫

這一節要示範的是小學高年級至國中階段的學生。這是一個充滿活動力的年紀；相較於青春期的急速成長，這個時期的成長較為平緩。在這個階段，習慣和性格開始成型，也會表現在臉部。我們可以說這些孩子處於頑皮的年紀，因為他們的精力無法被侷限於生長發育，而是滿溢到身體的行動。

要畫這個年紀的孩子，最重要的是帶上一抹笑容——不只是他們臉上，還有你自己的臉上。廣告裡的孩子看起來都充滿活力又快樂。但另一方面，這些年輕小傢伙的臉在靜止或睡覺時更迷人。有時候你會希望編輯或藝術指導可以多多欣賞他們安靜時的臉。當故事動人時，就不用非得是笑臉。可是在廣告中，特別是食物廣告，孩子必須看起來陶醉其中。

這個階段的孩子活在自己的世界裡。很多時候他們內心彷彿進行著一場場小革命，不願意服從權威；他們對於父母師長設下的規範好像似懂非懂。想想你自己以前的這個時候。當別人問你為什麼這麼做時，你難以回答說：「因為我已經厭倦了這麼多規矩。」有時候大人們很難理解為什麼規矩一下子就不管用了，唯一的答案就是有太多規矩了。

我們把這個階段視為學習的年紀，卻很容易就忘記學習是透過經驗而來，並非都是透過指導。各式各樣的發明都是年輕孩子的好奇心所在。假如你的孩子把你的鬧鐘或工具給拆了，這是因為他腦袋裡天馬行空的想法，頭腦靈活的孩子都會做一些這樣的怪事。

素描這些孩子，甚至是拍攝他們的照片時，你要忘記自己是大人。試著在他們的世界與他們相遇，把他們畫出來。假如孩子怕你或排斥你，他就無法在你面前做自己，如果你想要畫出孩子的神韻，這樣的孩子不會是個好的模特兒。唯有當孩子覺得自在時，他的神韻才會表現在臉上。當孩子被要求要怎麼做時，看看他臉上的表情變化。我並不是說要孩子不聽話，而是說怨恨和不快樂無法呈現出好的畫面。

前面已經討論過比例的問題，圖示67和68將之運用在學童的臉上。運用這些知識很有幫助，但切記，把比例畫對並不是最終極的目標。

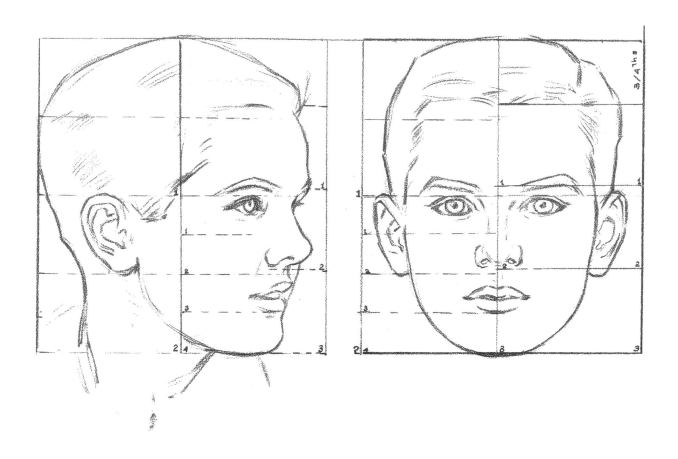

圖示67　頭部比例：男學生

相較於幼小的孩子或成人，八至十二歲間的孩子更難畫。他們的頭部特徵已經發展妥當，有些孩子的模樣看起來很像大人。但有個重要的差別：他們的眼睛已經碰觸到中線，髮際線至頭頂是3/4個單位，而非如成人的1/2個單位。（比較圖示18）

成人臉部的中線穿過眼睛中間，而這個年紀的孩子，眼睛位於中線以下。鼻子稍微高於線2，下唇碰到線3。

男孩的耳朵發展顯著。嘴唇已經不像嬰幼兒微翹的唇型。他們也換了牙，下顎骨改變以適應恆齒的生長。鼻孔變大，鼻尖軟骨變寬。鼻梁的發展沒那麼快，所以他們的鼻子看起來還是翹翹的，直到進入青春期。

這是長雀斑的年紀，也是頑皮和無憂無慮的年紀，從他們的表情就可以看得出來。頭髮不會乖乖定位；門牙看起來比較大。前顎發展，但耳下的後顎部位要晚一點才會長好。方下巴會讓人看起來更成熟，如果你希望讓一張臉保持年輕，保持下巴輪廓的圓滑。

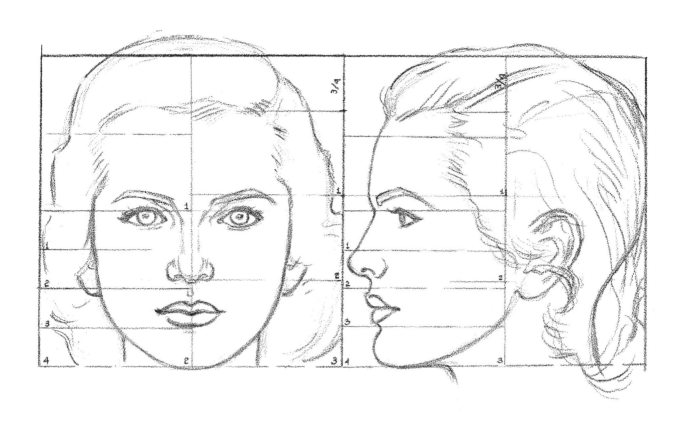

圖示68　頭部比例：女學生

就臉部特徵而言，年輕女孩似乎比男孩成熟得快。大多數女孩早在青春期之前就看起來相當成熟。如同我之前說過的，她們的額頭通常比較高，髮線也比較高。兩頰圓潤，從正面看起來，眼角到耳際的空間也更為開闊。

記得，我們這裡說的是平均值。總是有各種不同的樣貌和例外。十至十二歲女孩的照片看起來往往比本人來得成熟。有時候是因為我們只看到臉和肩膀，而不是頭部和整個身體。十三至十四歲的女孩，頭部已經發展完成，但身體尚未發育完全。

年輕女孩的豐潤雙脣總是很誘人。這個年紀的女孩和男孩一樣常有小雀斑，但素描時不用過度強調。畫這個年齡層的孩子的頭部素描，你必須多加練習。

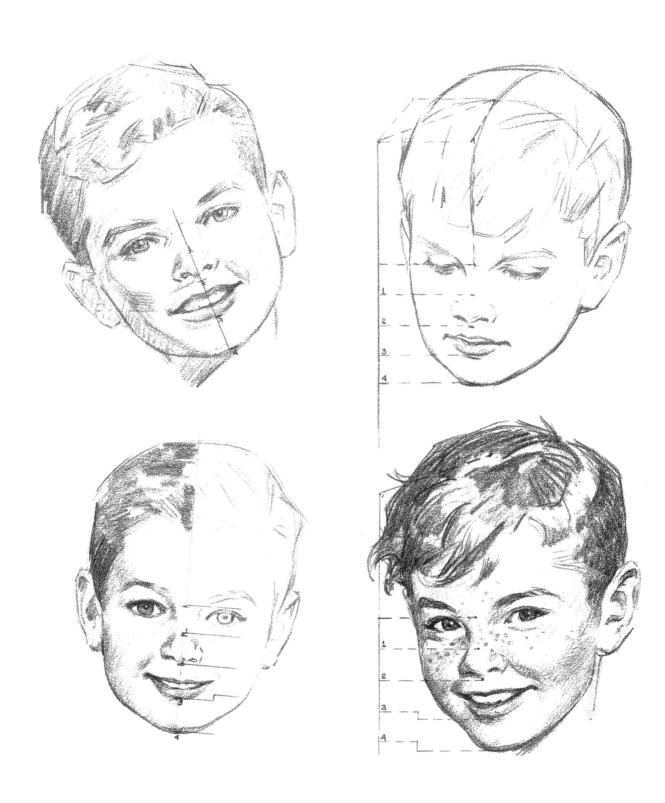

圖示69 臉部四等分：男學生

如果你想要從事廣告插畫，或已經身在那個領域，你會發現畫成長中的男孩女孩是獲利頗豐的一條路。實務上，各種食物廣告都是針對家有小孩的家長，廣告中出現許多這個年紀的男女。你可以藉由上面的頭像做練習，或者從雜誌裡找更多圖像試試。

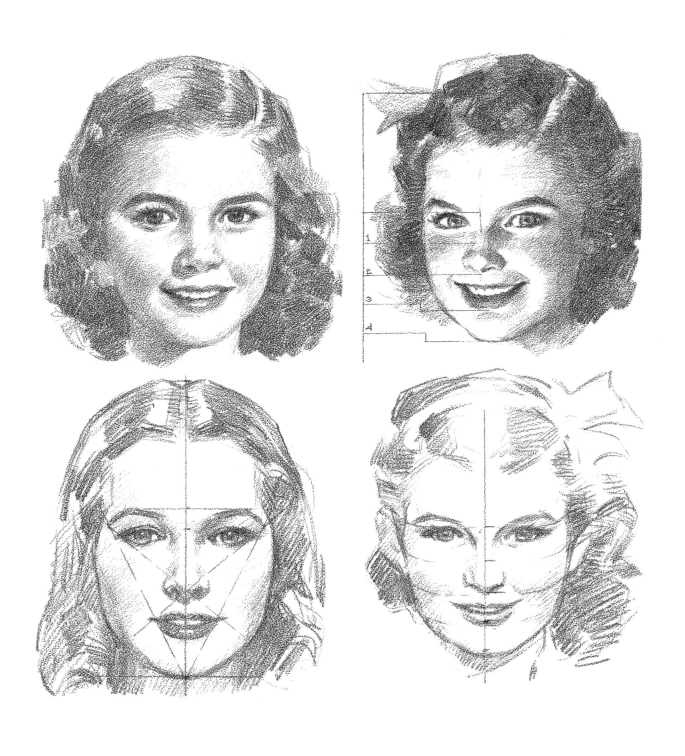

圖示70　臉部四等分：女學生

右上圖是一般的臉部四分法。有趣的是，注意女孩們臉部形成的對角線：從眼角穿過
鼻頭，越過嘴角；還有一條從眉尾延伸穿過嘴角到下巴中間。

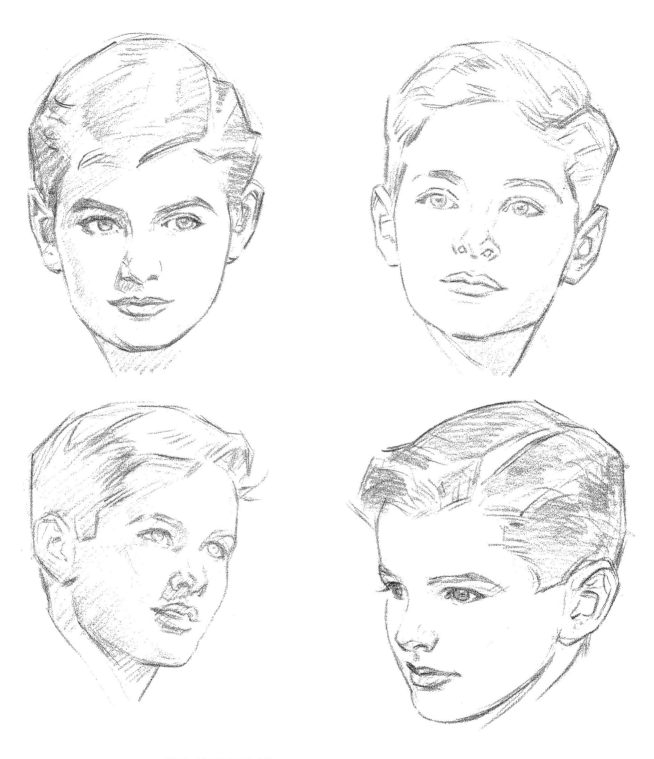

圖示71　男學生的頭部素描

上面的素描只有線條與輪廓，因為認識輪廓比看到完成的圖像更有幫助。男孩的臉部
感覺起來比實際測量的來得寬。畫這些年輕的傢伙時，尤其重要的是相信自己的感
覺。偶爾不論你怎麼畫，一張臉看起來就是比你想要呈現的更老或更年輕。這時候最
好就試試畫另一個對象吧。

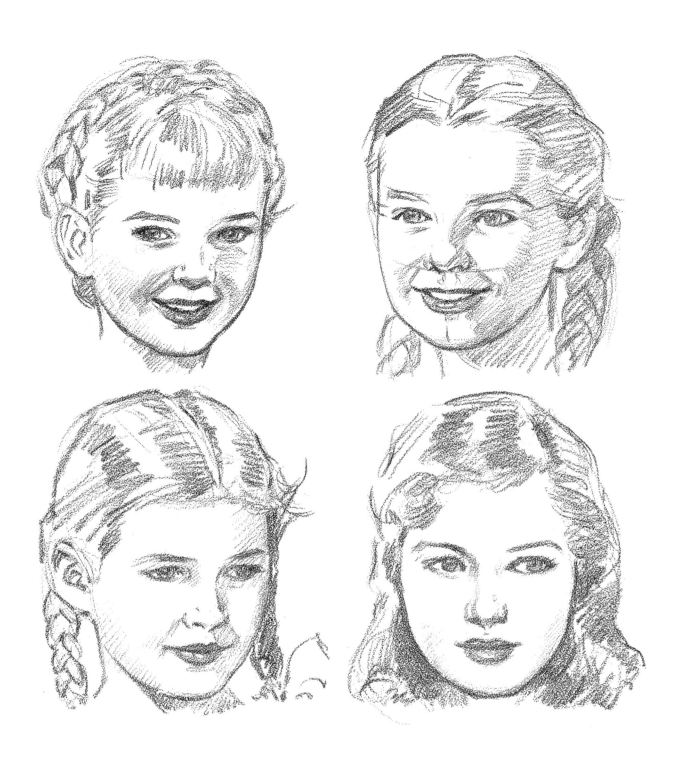

圖示72　女學生的頭部素描

先把頭部的輪廓線勾勒出來，直到你覺得滿意，不論年紀或表情看起來都對了。倘若一個輪廓畫起來都吸引不了你，就沒必要加入明暗調子。調子只能夠打在已經建構好的形式上。假如形式是錯的，調子幫助不大。有時候頭部的輪廓線條比完成的素描更好看。

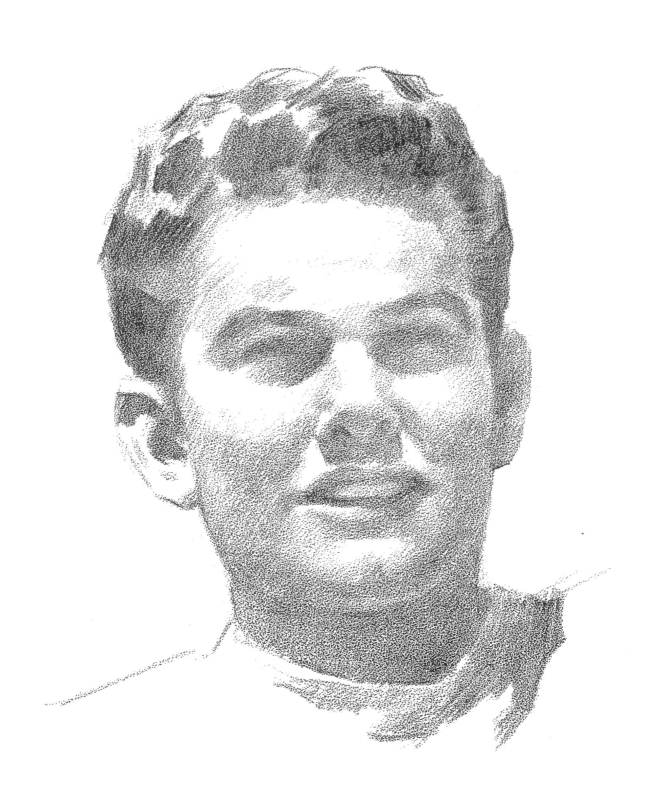

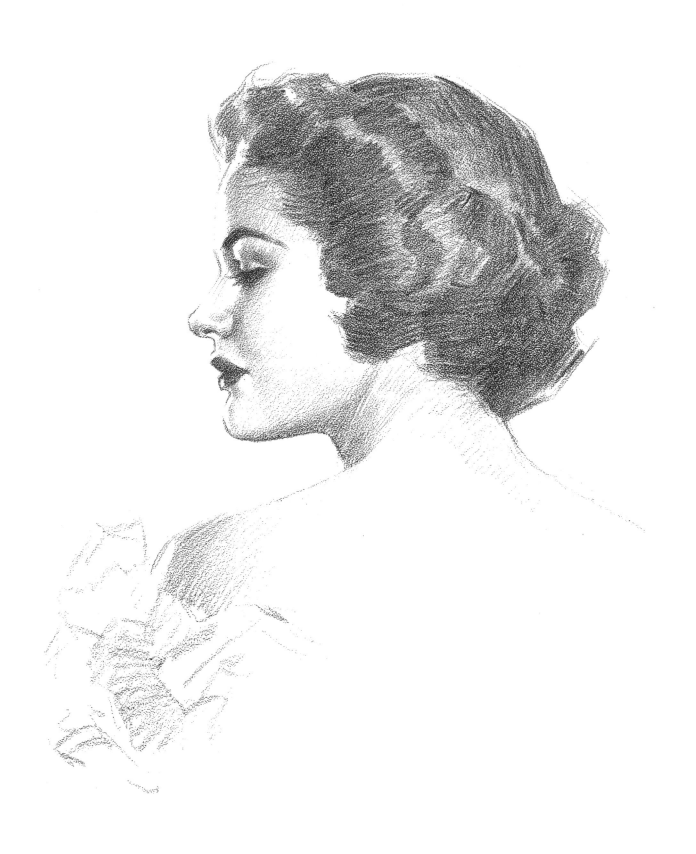

青少年

瞭解他們，才能畫好他們

青少年是小說、廣告和肖像畫中很受歡迎的主角。他們的頭部比例和成人接近，讀者可以參閱第一部。我希望現在你對各種比例已經有了更多理解。

素描青少年的頭臉時，必須考量各種類型。大部分少男們的臉部線條比較分明，肌肉線條也很明顯，跟運動員很像，大量的肌肉運動會讓他們變得比較結實。有些男孩成長快速，看起來比較老成；有些就只是不那麼喜歡運動；還有些年輕男孩臉圓圓的，長腿長臂，大手大腳，能穿什麼就穿什麼，討厭費力的事，特別是做家事，通常他們在完全成熟之後，才會展現出更多活力。

多數青少年的食量都不小，如果不運動的話，很容易變胖。還好在接下來的快速成長期，因為精力消耗快，他們很容易可以擺脫過多的體重。

瞭解他們，才能畫好他們。記得這是心情波動起伏最劇烈的年紀，這些孩子想要和大人不一樣，不論是髮型、穿著或個性各層面。認識這些孩子，才能捕捉他們的神韻，畢竟青少年在許多方面都令人難以捉摸。

現在我們已經完成頭部的素描學習。複習之前你覺得比較難的部分將頗有裨益。倘若你真的吸收與練習，現在的素描技巧應該比第一次素描時進步很多。你會覺得每件事都變得更為容易，對自己的畫作也更有信心。

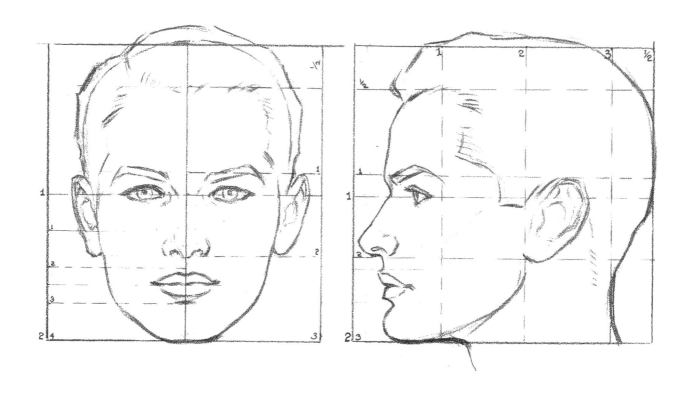

圖示73　頭部比例：少男

青少年的頭部比例幾乎與成人一樣；不同之處主要是感覺的問題。男孩的骨骼結構很明顯，但不必像素描成年男性的頭部那樣加以強調。他們的臉上沒有明顯可見的線條。皮膚與肌肉平滑又結實。雙頰圓潤飽滿，看不出明顯的肌肉。下顎剛開始發展不久。鼻梁則已經定型。隨著下顎和顴骨發展完全，相較於小男孩，青少年的耳朵對頭部的比例變小了。耳朵軟骨已經長好，耳朵看起來不再那麼圓，呈現出更多角線。

太陽穴的頭髮往後退。眉毛變得比較粗。嘴唇的大小也固定了。下巴往前與定型。唯一尚未完全發展好的是下顎角。它會持續發展直到大概二十歲或更長。我認為直到人完全成熟，頭骨才會停止發展，不過更進一步的發展顯然不會影響頭部的比例。

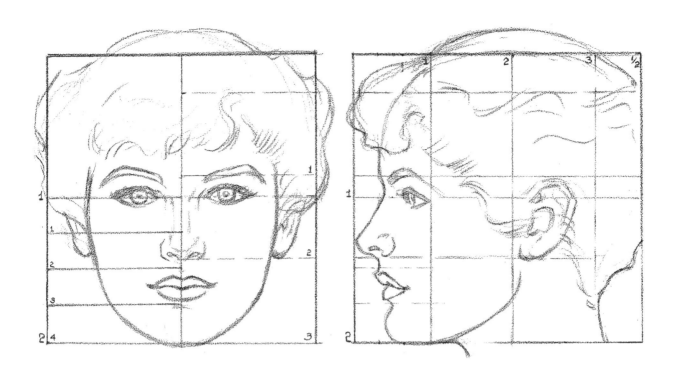

圖示74　頭部比例：少女

傳統而言，十六歲是女孩最完美的年紀。這個時候她們已經脫離快速成長期瘦長的外型，所有特徵看起來都更為平滑、圓潤、明亮又美麗。現在的女孩也投入運動，她們的臉比上一代同年紀的女孩更有肌肉線條。但年輕還是主要特徵，臉部沒有明顯紋路，看起來神采奕奕。

這些特徵對於素描年輕女孩是非常重要的，因為從十六到六十歲，臉部的比例不會差距太大。下顎發展有限，不足以影響比例。這也是為什麼畫家必須要多少能「感覺到」他想要畫的年紀。

好的素材很重要。要憑空畫出一個美麗的少女是件困難的事，除非你的繪畫經驗老到，知道裡裡外外的各種基本結構和比例。我不相信任何傑出的畫家無須好的素材就能作畫。記得，對繪畫來說，美是來自於正確的比例和正確的位置。商業插畫家會需要畫很多美麗的女孩。

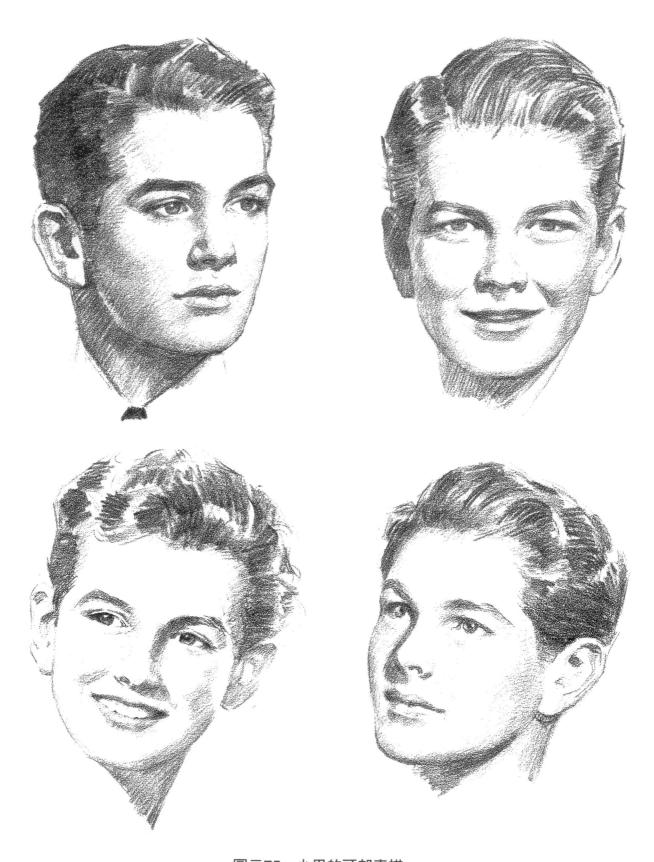

圖示75　少男的頭部素描

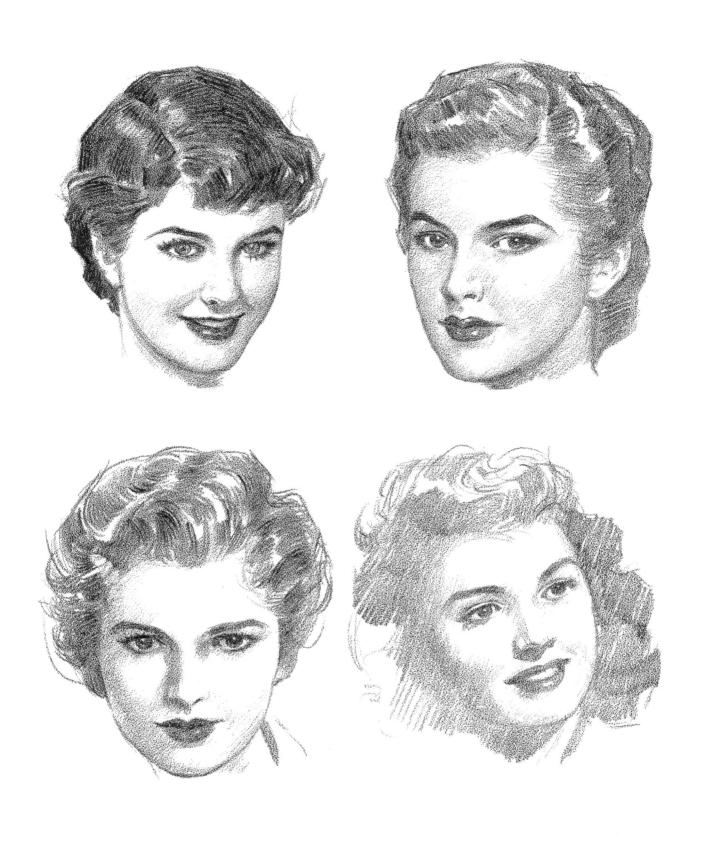

圖示76　少女的頭部素描

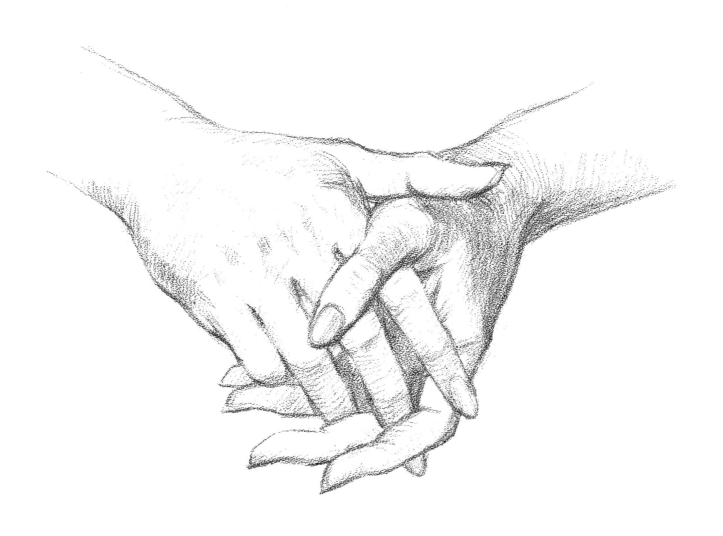

第五部 ｜ 手部

你是自己最佳的學習材料

　　沒有任何繪畫層面比手部素描更讓人摸不著要領，而且缺乏足夠的學習材料。多數問題是源自於畫者不斷尋找素材，而非利用已經擁有的資源——你的雙手就是你最佳的學習材料。你可能從來沒有從這個角度想過自己的雙手。手部素描很大程度上是一種自我學習的過程。所有指導者能夠做的，是指出已經存在於你的指間的事實。

　　要瞭解手部構造，除了認識解剖學，主要就是把各部位加以分解進行對比。手指的長度和手掌大小有關；指關節的間距和整根手指的比例有關。手掌的寬度比長度來得大。手背指關節之間的距離大於手心關節紋路之間的距離。最長的手指長度大約等於其指尖到手腕的一半距離。大拇指的高度約略至食指的第二關節。整個手的長度大約是髮際線到下巴的臉部長度。你可以試試各種比較性的測量。

　　手是整個解剖結構中最能夠彎曲和調整的部位；只要在合理的大小和重量內，它可以伸入或抓握各種形狀的東西。這種柔軟性正是畫家的難題，因為整個手部可以做出數不清的姿勢。然而，手部動作的機械原理是相同的。手掌可以開合，手指朝掌心收攏。指甲是指尖堅硬的盾牌，也有助於精準抓取東西。你用指尖拾起一根別針；用手指和掌心握住榔頭。手指朝掌心抓握的力量大於向手背後彎的力量。手是我們所知最神奇的構造，能夠調整應用於各種目的。手除了是一個完美的工具，它與大腦的連結也是其他身體器官之最。大部分的手部運動是由下意識的反應所控制；最好的例子是打字和彈鋼琴。

　　就文化的意義而言，人類早在學會運用腦部之前，就懂得善用雙手。嬰兒在開始思考前，就可以用手抓東西。在他知道要避免燙傷之前，就會伸手去摸眼前點燃的火柴。史前時代人類的進展故事則與人類手部的發展及適應能力有關。

　　手部動作很少需要有意識的思考，這或許是我們對於描繪手部很少多加思考的原因。現在請你看看自己的雙手；你會以新的觀點看待它們。注意看看你的手在抓起一個東西之前，就已經做出相應的形狀。要畫出手拿取一個東西的樣子，你必須先研究那個東西的外形，然後觀察手部如何自動調整以符合那個形狀。拿起一顆球、桃子或蘋果，看看你的手指在抓到物體之前會如何調整。手指運動的機械原理對手部素描很重要。唯有正確知道手指是如何動作的，才能將它們畫得生動自然。

一般可以用三個塊面來呈現手背：一個是大拇指的區塊，直到食指最底下的關節處；另外兩個覆蓋在整個手背上，往手腕處延伸變細。在多數的手部動作中，手背都呈弧狀，可以用這三個面來表現。手心是由三個區塊圍繞著掌心：掌根、拇指厚實的根部，以及手指底下的掌肉。指關節都是朝掌心動作，伸展時拇指和其他手指骨的角度呈直角。還必須注意指甲的位置，指甲的中線就落在指骨的中線上；若非如此，你可能會沒發現指甲的位置已經跑掉了。

仔細觀察自己的雙手。肌肉被深深包覆在掌心內，所以重要的是它們看起來的形狀，而不是細節。只有手背、關節和手腕處能夠看到骨頭的樣貌。假如你能夠在任何手部動作中先確認掌心的形狀，就會更容易描繪手指的細節。認識手指相對的長度；記得大拇指和其他手指呈直角。拋開手部很難畫的刻板印象。只要你學會它們是如何動作的，就不會再感到困惑。一旦理解，手部素描會變得很有趣。

要記得一項最重要的事實：手心向內凹，手背向外凸起。掌心四周的肌肉厚實，所以我們甚至可以掬起水。對原始人來說，手也可以當作杯子使用；就算他無法併攏手指，但是把兩個掌心合在一起，就可以把食物舉到面前。大拇指的肌肉是手部最重要的肌肉，可以和手指一起動作，也可以單獨動作，甚至可以撐起整個身體的重量。這塊有力的肌肉可以抓起木棍、大碗、槍枝。動物得靠有力的下顎肌才能生存；而我們可以說，人類得靠雙手才能生存。

當你瞭解手部的構造和比例（圖示77至85），將不難把這樣的知識運用到素描女人、嬰兒、小孩或年長者的手部特徵。

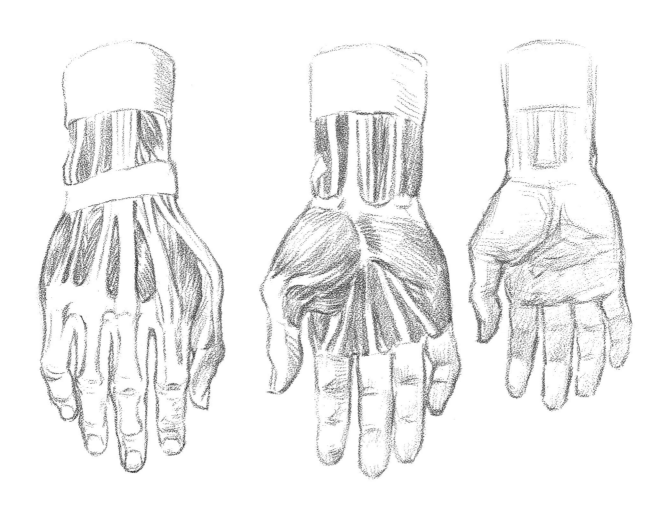

圖示77　手部解剖

注意掌根處強韌的肌腱，以及手背處的肌腱如何牽動手指。這些肌腱強而有力，它們可以讓所有手指頭一塊兒朝掌心彎曲或向外伸展，也可以控制個別手指的動作。牽動這些肌腱的肌肉位在前臂。對畫家而言，還好這些肌腱埋在肌肉裡，從外表看不出來。嬰兒和年輕人的手背肌腱較不明顯，成人和老年人的則比較明顯。

圖示78　以塊狀畫法呈現手部

手背上的骨頭和肌腱較為靠近皮膚表面；手心和手指的骨頭和肌腱則被包覆在肌肉內。我把手掌的這些構造輪廓畫出來，讓你可以更為熟悉。注意大拇指下方的肉墊與掌根的肌肉特別厚實。每根手指下方都有一塊肌肉。這些肌肉合起來形成掌心上方一大片凸起。這些肌肉也保護著底下所包覆的骨頭。由於這些肌肉具有伸縮性，可以讓我們把東西握得更牢，作用就像輪胎表面的紋路可以增加抓地性。小拇指外緣的肌肉在握拳時會隆起，避免手部受傷。

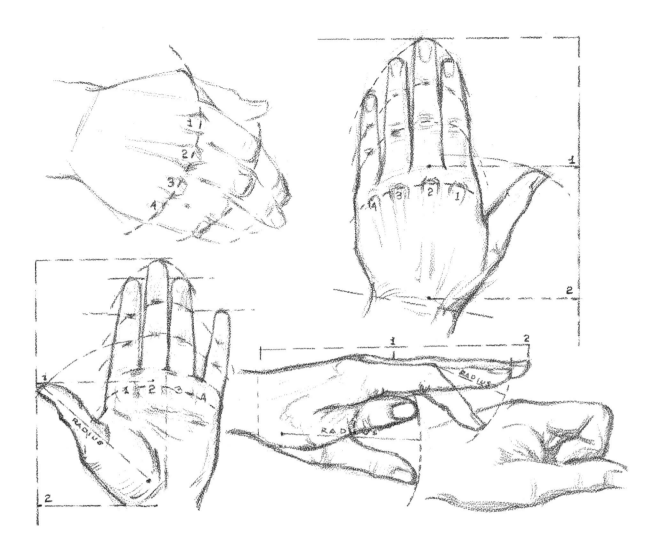

圖示79 手的比例

接下來要注意的是指尖和關節的弧度。從掌心正中間畫一條直線,線的兩邊會各有兩根手指。中指肌腱的位置,大概位於手背一半的高度上。大拇指正常擺開的角度和其他手指約呈直角。拇指可朝掌心靠攏或分開,其他四指則是朝掌心開合。指關節的位置稍微高於手指內相對應的紋路。看看上圖橫跨手背關節處的平滑曲線,指尖的曲線弧度最大。

中指是手的長度的關鍵。中指的長度約略是整個手的長度的1/2。手的寬度稍微大於長度的一半。食指的高度大概及中指指甲下沿。無名指的長度與食指差不多。小指的高度約及無名指的第一個關節。

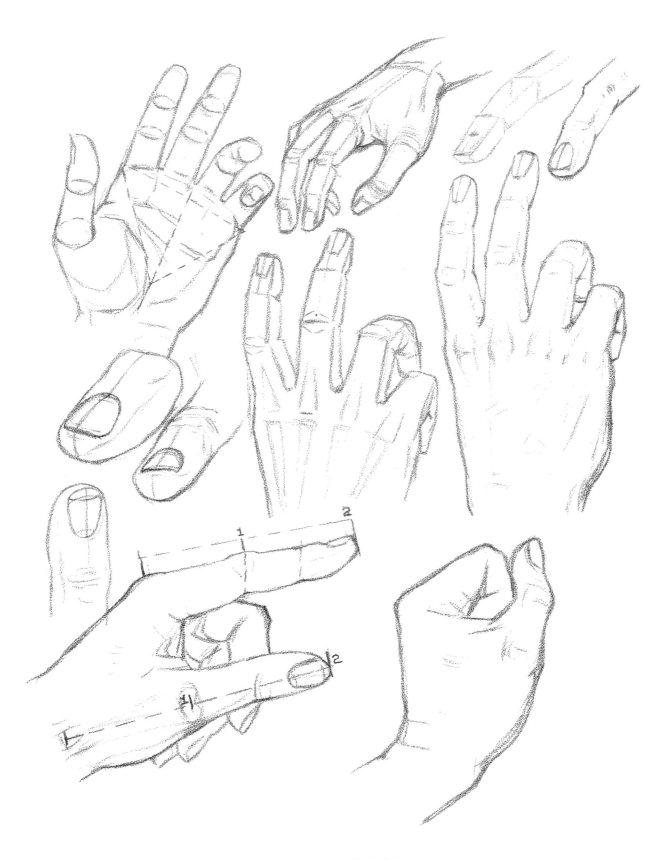

<p style="text-align:center">圖示80　手的構圖</p>

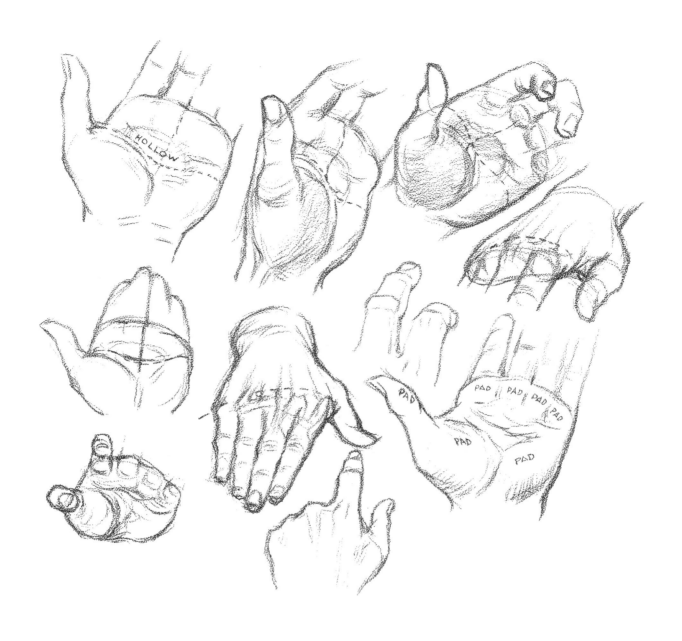

圖示81　手心手背

注意上圖的手心窩是如何表現的。然後再注意看看相應的手背弧度。除非畫家明白這個手部特徵,否則無法畫出自然或能夠抓握東西的手。上面這些手看起來都可以握住東西。巨大的拍手聲是來自於兩個掌心窩突然擠壓空氣發出的聲響。讓人覺得無法握住東西的手是失敗的畫作。好好研究你自己的雙手。

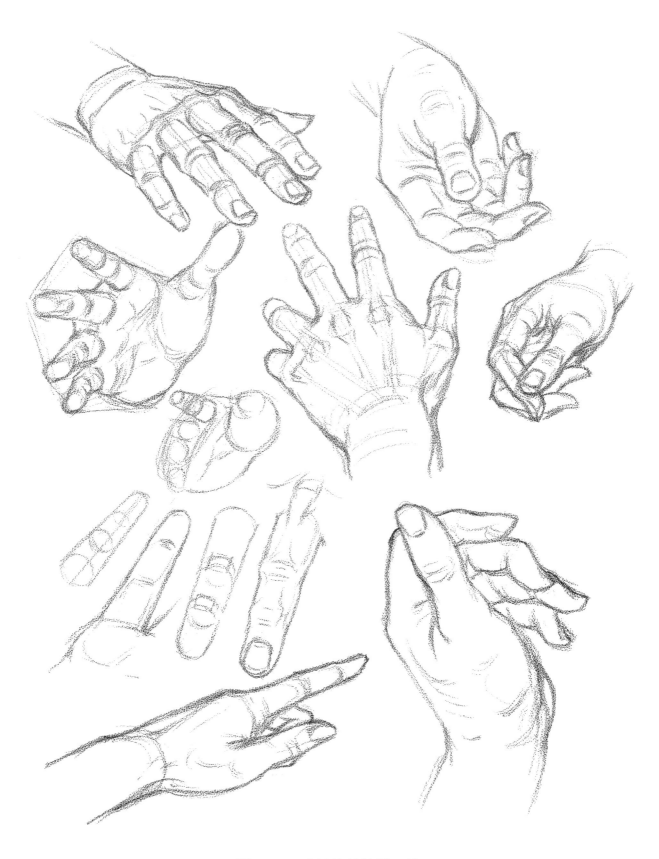

圖示82　手部的前縮透視法

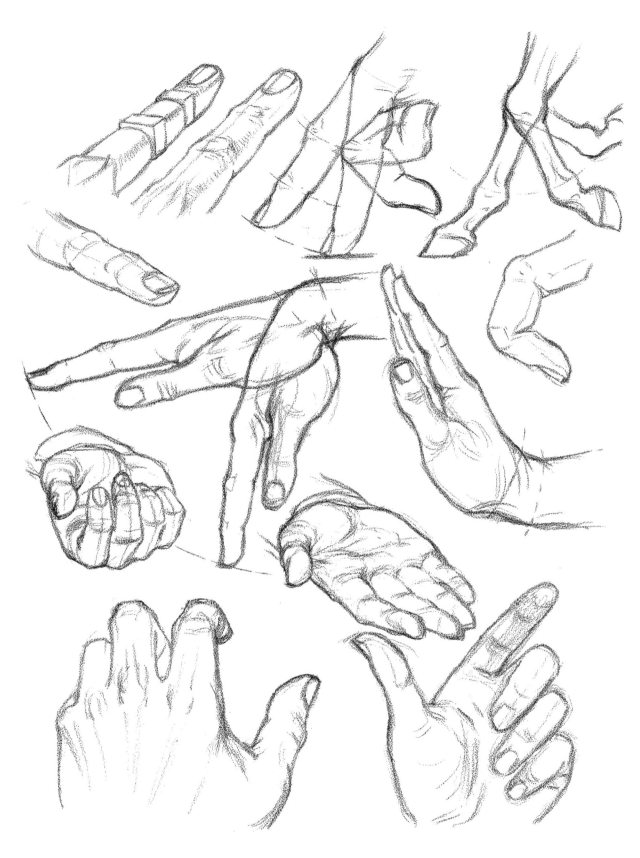

圖示83　手的動作

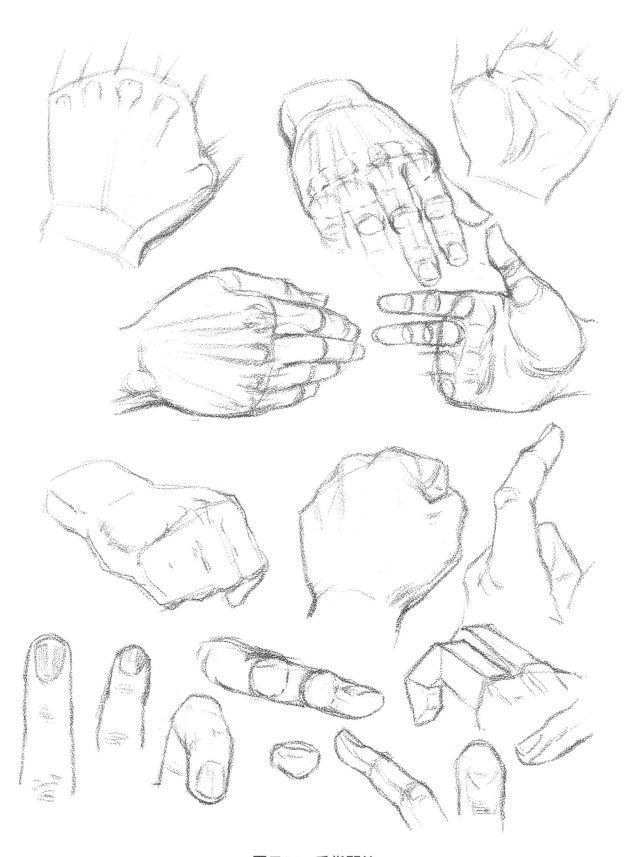

圖示84　手指關節

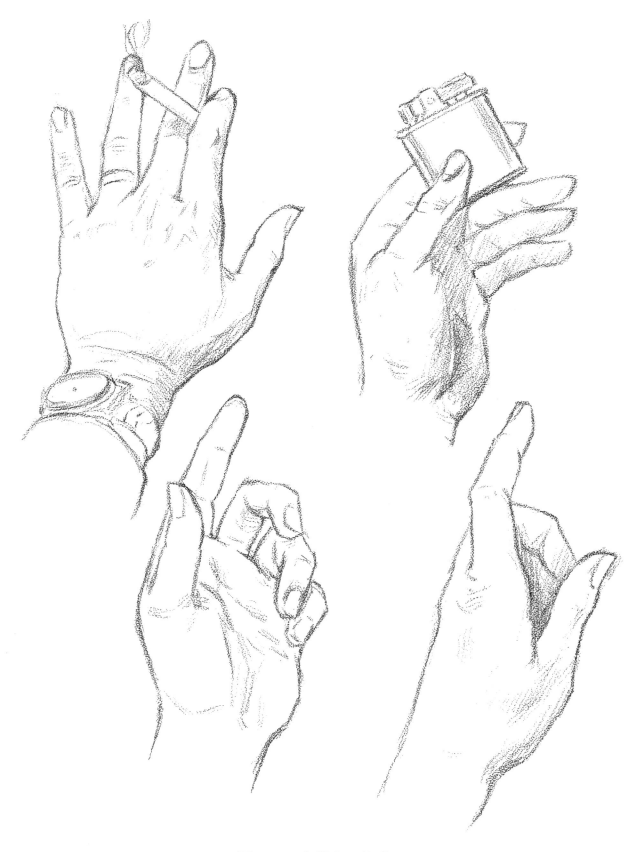

圖示85　素描自己的手

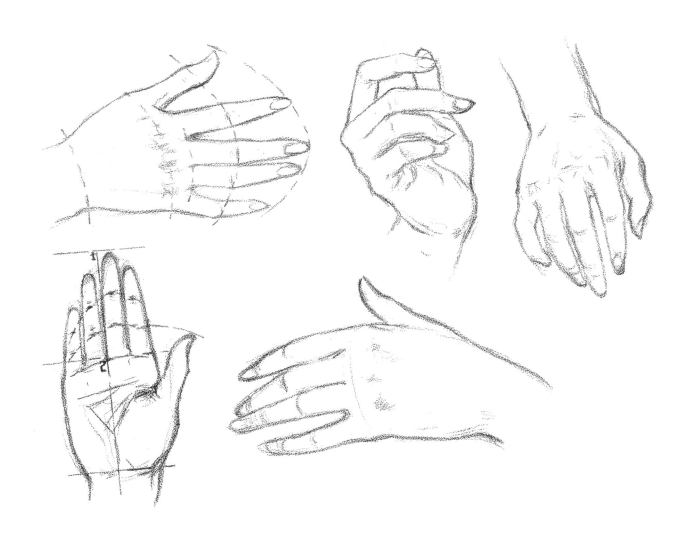

圖示86　女人的手

如同男女的臉部差異，男女的手部差異主要也在於骨骼大小，以及女性的肌肉更為細緻，平面看起來也較為圓滑。從手心來看，如果中指的長度至少是手部長度的一半，會顯得比較優雅，也更加女性化。儘管女性的手指比較纖細，還是擁有很好的抓握力道。長長的橢圓型指甲能夠增添女性手部的魅力。

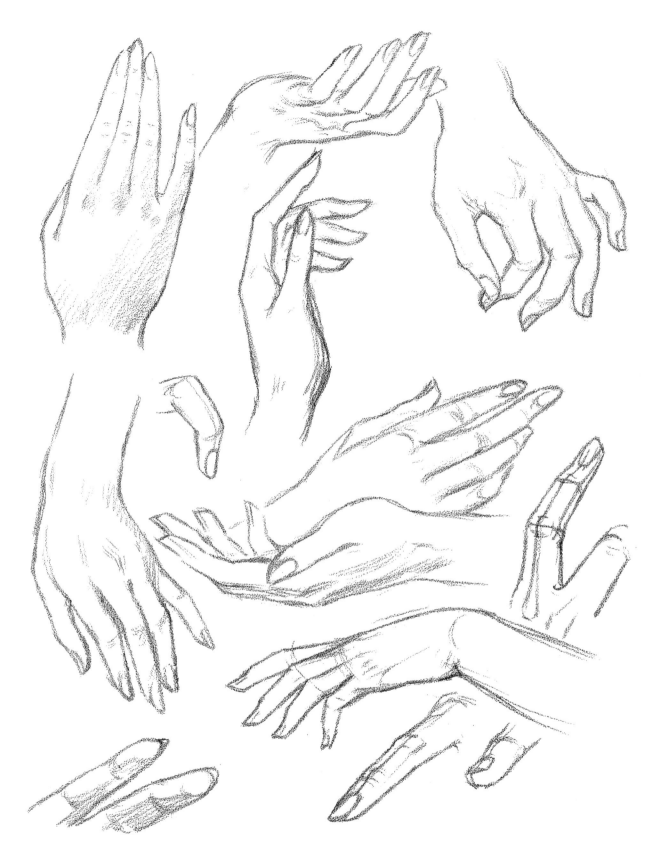

圖示87　手指的型態

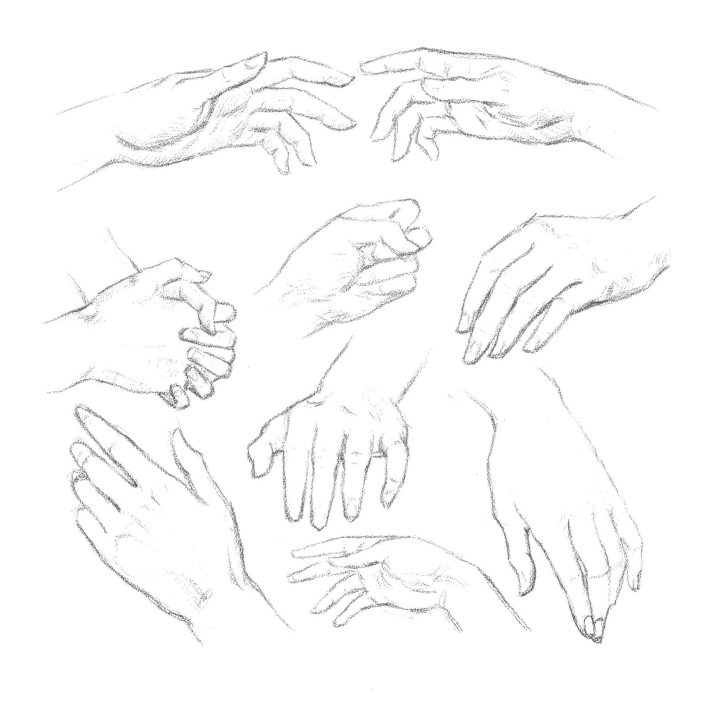

圖示88　更多手部動作的描繪

要學習手部素描的唯一有效方法，就是不斷練習。就手部來說，最重要的是正確的間距和比例。你必須根據自己的觀察角度，調整手指和手掌的位置。雙手很少是垂直或平放的。小心判斷指關節的間距。通常需要運用前縮透視法，如同圖82至85所示。

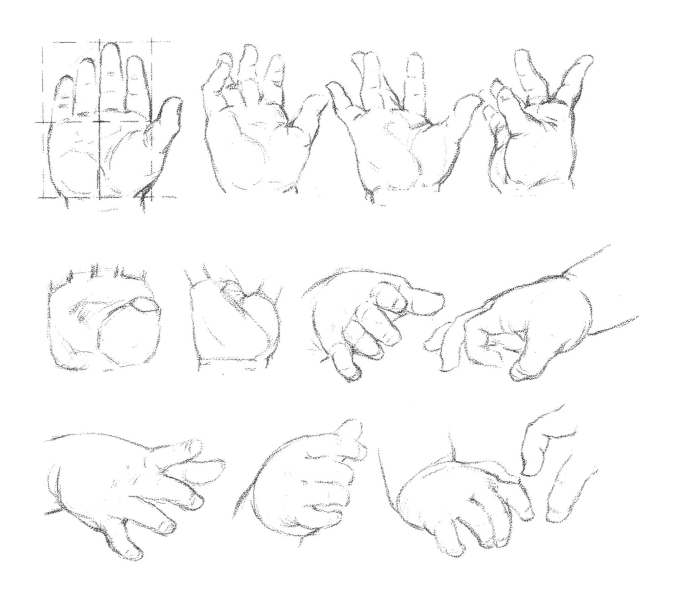

圖示89　嬰幼兒的手一

嬰幼兒的手自成一類。與成人的手最主要的不同在於，相對於短小的手指，手掌顯得很厚實。大拇指的肌肉和掌根相當有力。小寶寶的抓握力量有時相當於他們的體重。手背的指關節被包覆在表層肌肉裡，表面看起來呈現一個個小酒渦。掌根常見一圈圈紋路，甚且比掌心的肌肉凸出。

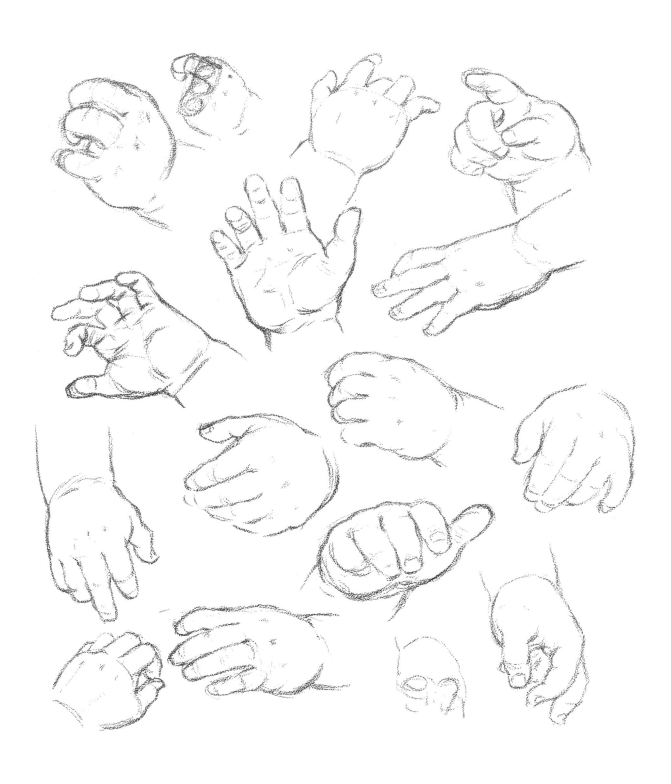

圖示90　嬰幼兒的手二

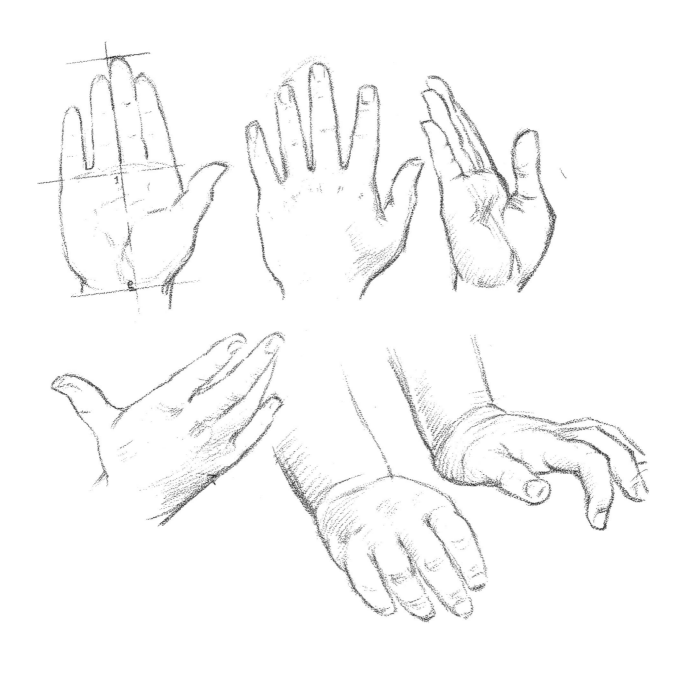

圖示91　孩童的手

孩童的手介於嬰幼兒和青少年之間。這表示他們的拇指肌肉和掌根就比例上而言，比成人的手還要厚實；但與手指對照來看，又沒有嬰兒的手那麼厚。手指和手掌的比例已經接近成人。整個手部比較小也比較有肉，有些淺淺的凹處，當然指關節也比較圓潤。

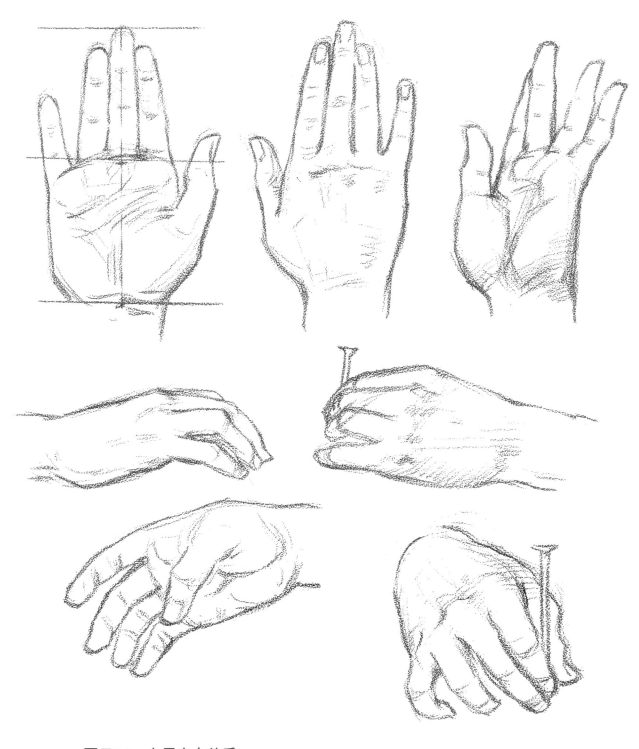

圖示92　少男少女的手

小學階段的男孩女孩，手部看起來差異不大。但進入青春期，男女大不同：男生的手會比女生來得大又結實，顯示出骨骼和肌肉的發展。女生的手指關節沒有男生大，因為骨架較小。男生的掌根也會變粗壯，但女生的掌根還是較為柔軟纖細。男生的指甲和手指也會比較寬大。

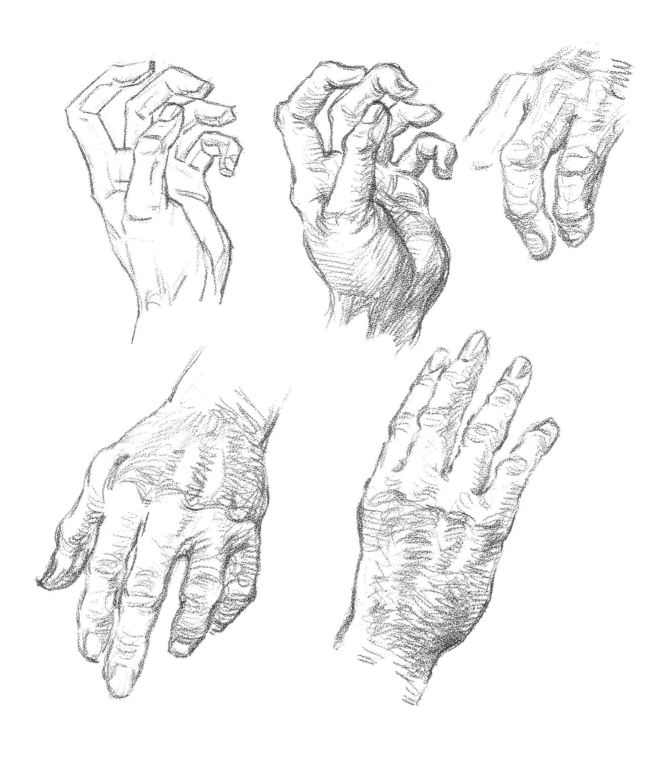

圖示93　年長者的手

一旦你熟悉並瞭解手部的構造，素描老人的手將不再是一件難事。事實上，他們的手
比年輕人的手更好畫，因為各種結構會更為明顯，也清楚呈現在表面上。基礎的構造
還是一樣的，不過手指變得比較粗，指關節則大又凸出。皮膚皺巴巴的，但除非是近
距離特寫，否則不用特別強調這一點。

結語

本書最後，我想要謝謝讀者給我的各種溫暖鼓勵。由於來信眾多，也因為時間有限，所以無法如我希望的逐一回覆。倘若我的書對你們有所幫助，我同感欣慰。

過去幾十年來，有許多關於繪畫和素描的書出版。或許再多一本看來無關緊要，但在開始計畫這本書之前我做過研究，發現很少作品專門針對頭手素描。頭手素描對於商業或肖像畫家來說，是非常重要的技巧，我想要補足這一個缺塊。而我深信這樣的一本書，必須來自於一個他的生計是依賴他所寫的內容的人。基於這樣的角色，我認為我可以以實務操作取代理論，因為我自己的畫作就是根據書中所提出的原則而來，它們長期獲得各大媒體與出版商的肯定。

商業藝術界有許多優秀的人才，學校有許多優秀的老師，他們都能夠寫就這個主題。主要的難題是如何在已經滿檔的行程中，撥出時間和精力完成這項任務。然而，只要有所取捨，時間足夠用於各種有趣且令人愉悅的努力。這本書的多數內容完成於深夜，或者其他工作壓力的空檔。我希望假如我可以找出時間完成這本書，讀者同樣可以撥出時間學習書中的內容。我的努力已經有了成果，但願這個成果可以散播出去，如我期望的為年輕人效力。

藝術這個領域的佼佼者，都是那些在困境中不斷進步的人，他們可以學習的資源不多，只能擷取各種知識，融入個人的練習和經驗。書本無法替任何人完成任何作品，但它們可以讓個人的努力更有實用價值也更有賺頭。書本可以快速提供所需的知識，如此一來畫家們會有更多成功的機會。

我不希望讀者闔上這本書以後，就停下素描的練習。我的目標是提供你們一個堅實的起點，讓你們能夠發揮自己的潛力。我明白要把頭部素描畫好，若不懂得正確的建構方式是不可能做到的。肖像素描的重點在於具體的分析，以及瞭解頭部的一般解剖構造。我在書中將告訴你如何做這樣的分析，以及素描頭部時會遇上的問題，如此可以加速你的進步。

除了素描技巧，我認為畫家必須懷著崇敬之心看待頭部構造之美，還有賦予頭部個別特色的各種形式，以及對於技藝之美的渴望。他永遠不能讓自己的表現手法變成一種固定的公式，以同樣的方式呈現各種頭部。懷抱基本的知識，嘗試各種表現形式。有些頭部素描不用過於精準，有些則需要忠於各種細節；有些若以線條

形式呈現會更有趣，有些可以用調子來做凸顯。別讓每一幅作品看起來像是從同一個生產線出來的。要改變風格技巧並不容易，要讓想法保持豐富多變也不容易。你需要很多的練習和實驗。

由年輕畫家組織一個素描班是個很好的主意，一週聚會一次，共同分擔人體模特兒或其他的費用支出。這樣的練習可以彼此相長，也能夠建立一輩子的友誼。我早年在芝加哥學習時也採用這個方式，很多當時的成員現在已經在各自的領域有所成就，有些人的作品則舉國聞名。儘管主要成就得歸功於個人的努力，但毫無疑問團體學習的經驗讓人受益良多。當然，任何想要以藝術維生的人應該盡可能進入好的藝術學校學習。但藝術訓練不能只停在校園。我上面提過的學習團體，所有人都完成了學業，也已經在業內頗為活躍，但他們都想要學習更多，所以組成了非正式的練習團體。

我非常享受準備這本書的過程，儘管資料繁浩。我希望每位讀者都能找到書頁間的價值。對那些把素描當興趣更甚於專業的人，我希望將問題簡化能夠讓你們的消遣一樣充滿歡樂。

國家圖書館出版品預行編目資料

肖像畫基礎技法全書：頭手素描入門
安德魯・路米斯 Andrew Loomis 著 楊惠菁 譯
初版. -- 臺北市：商周出版：家庭傳媒城邦分
公司發行
2017.03 面； 公分
譯自：Drawing the Head and Hands
ISBN 978-986-477-186-8 （精裝）
1.素描 2.人物畫 3.繪畫技法

947.16 106000623

肖像畫基礎技法全書：頭手素描入門

原著書名／Drawing the Head and Hands
作　　者／安德魯・路米斯 Andrew Loomis
譯　　者／楊惠菁
責任編輯／陳玳妮
版　　權／林心紅

行銷業務／李衍逸、黃崇華
總 編 輯／楊如玉
總 經 理／彭之琬
法律顧問／台英國際商務法律事務所　羅明通律師
出　　版／商周出版
　　　　　城邦文化事業股份有限公司
　　　　　台北市中山區民生東路二段141號4樓
　　　　　電話：(02) 2500-7008　　傳真：(02) 2500-7759
　　　　　E-mail：bwp.service@cite.com.tw
發　　行／英屬蓋曼群島商家庭傳媒股份有限公司城邦分公司
　　　　　台北市中山區民生東路二段141號2樓
　　　　　書虫客服服務專線：02-25007718・02-25007719
　　　　　24小時傳真服務：02-25001990・02-25001991
　　　　　服務時間：週一至週五09:30-12:00・13:30-17:00
　　　　　郵撥帳號：19863813　　戶名：書虫股份有限公司
　　　　　讀者服務信箱E-mail：service@readingclub.com.tw
　　　　　歡迎光臨城邦讀書花園　　網址：www.cite.com.tw

香港發行所／城邦（香港）出版集團有限公司
　　　　　香港灣仔駱克道193號東超商業中心1樓
　　　　　Email：hkcite@biznetvigator.com
　　　　　電話：（852）25086231　　傳真：（852）25789337

馬新發行所／城邦（馬新）出版集團 Cite (M) Sdn. Bhd.
　　　　　41, Jalan Radin Anum, Bandar Baru Sri Petaling,
　　　　　57000 Kuala Lumpur, Malaysia
　　　　　電話：（603）90578822　　傳真：（603）90576622

封面設計／鄭宇斌
排　　版／藍天圖物宣字社
印　　刷／卡樂彩色製版印刷有限公司
經 銷 商／聯合發行股份有限公司
　　　　　電話：（02）2917-8022　　傳真：（02）2911-0053
　　　　　地址：新北市231新店區寶橋路235巷6弄6號2樓

■2017年3月9日初版　　　　　　　　　Printed in Taiwan
■2024年1月15日初版4.3刷
□定價／480元

城邦讀書花園
www.cite.com.tw

商周出版

廣　告　回　函
北區郵政管理登記證
台北廣字第000791號
郵資已付，免貼郵票

104 台北市民生東路二段141號2樓

英屬蓋曼群島商家庭傳媒股份有限公司

城邦分公司　收

請沿虛線對摺，　謝謝！

書號：BA9019C　　書名：肖像畫基礎技法全書：頭手素描入門　　編碼：

 商周出版

讀者回函卡

感謝您購買我們出版的書籍！請費心填寫此回函卡，我們將不定期寄上城邦集團最新的出版訊息。

不定期好禮相贈！
立即加入：商周出版
Facebook 粉絲團

姓名：＿＿＿＿＿＿＿＿＿＿＿＿＿＿＿＿ 性別：□男　□女

生日：西元＿＿＿＿＿＿年＿＿＿＿＿＿月＿＿＿＿＿＿日

地址：＿＿＿＿＿＿＿＿＿＿＿＿＿＿＿＿＿＿＿＿＿＿＿

聯絡電話：＿＿＿＿＿＿＿＿＿ 傳真：＿＿＿＿＿＿＿＿＿

E-mail：

學歷：□ 1. 小學 □ 2. 國中 □ 3. 高中 □ 4. 大學 □ 5. 研究所以上

職業：□ 1. 學生 □ 2. 軍公教 □ 3. 服務 □ 4. 金融 □ 5. 製造 □ 6. 資訊

　　　□ 7. 傳播 □ 8. 自由業 □ 9. 農漁牧 □ 10. 家管 □ 11. 退休

　　　□ 12. 其他＿＿＿＿＿＿＿＿＿＿＿＿＿＿＿＿＿＿

您從何種方式得知本書消息？

　　　□ 1. 書店 □ 2. 網路 □ 3. 報紙 □ 4. 雜誌 □ 5. 廣播 □ 6. 電視

　　　□ 7. 親友推薦 □ 8. 其他＿＿＿＿＿＿＿＿＿＿＿

您通常以何種方式購書？

　　　□ 1. 書店 □ 2. 網路 □ 3. 傳真訂購 □ 4. 郵局劃撥 □ 5. 其他＿＿＿＿

您喜歡閱讀那些類別的書籍？

　　　□ 1. 財經商業 □ 2. 自然科學 □ 3. 歷史 □ 4. 法律 □ 5. 文學

　　　□ 6. 休閒旅遊 □ 7. 小說 □ 8. 人物傳記 □ 9. 生活、勵志 □ 10. 其他

對我們的建議：＿＿＿＿＿＿＿＿＿＿＿＿＿＿＿＿＿＿＿

＿＿＿＿＿＿＿＿＿＿＿＿＿＿＿＿＿＿＿＿＿＿＿＿＿＿

＿＿＿＿＿＿＿＿＿＿＿＿＿＿＿＿＿＿＿＿＿＿＿＿＿＿